云南大学美术学科

一品丛书

王 新 主编

与花同乐

水墨花鸟中的技与道

YUHUA TONGLE

寇元勋 著

广西师范大学出版社
GUANGXI NORMAL UNIVERSITY PRESS

·桂林·

图书在版编目（CIP）数据

与花同乐 ： 水墨花鸟中的技与道 / 寇元勋著. 一
桂林：广西师范大学出版社，2020.8
（云南大学美术学科一品丛书 / 王新主编）
ISBN 978-7-5598-2808-8

Ⅰ．①与… Ⅱ．①寇… Ⅲ．①水墨画－花鸟画－
绘画技法 Ⅳ．①J212.27

中国版本图书馆 CIP 数据核字（2020）第 067520 号

广西师范大学出版社出版发行

（广西桂林市五里店路 9 号　邮政编码：541004）
网址：http://www.bbtpress.com
出版人：黄轩庄
全国新华书店经销
广西广大印务有限责任公司印刷
（桂林市临桂区秧塘工业园西城大道北侧广西师范大学出版社
集团有限公司创意产业园内　邮政编码：541199）
开本：880 mm × 1 240 mm　1/32
印张：6.5　　字数：150 千字
2020 年 8 月第 1 版　　2020 年 8 月第 1 次印刷
定价：58.00 元

如发现印装质量问题，影响阅读，请与出版社发行部门联系调换。

目　录

001 **第一章　中国传统水墨画的写意精神**

003　第一节　水墨画的哲理基础

003··　一、孔子"游于艺"的人生观

005··　二、庄子"解衣般礴"的审美理想

008··　三、黄庭坚画论中的禅理

015　第二节　水墨画精神的确立

015··　一、《淮南子》论画中的"君形说"

017··　二、顾恺之与"传神论"

020··　三、宗炳、王微论山水画传神

023··　四、谢赫"六法"论中的"气韵"

026··　五、荆浩《笔法记》中的"图真论"

029　第三节　水墨画审美品格

029··　一、姚最《续画品录》中的"心师造化"

031··　二、萧绎《山水松石格》中的"格高而思逸"

034··　三、张彦远论用笔与达意

038··　四、苏轼意胜于形的绘画美学观

040··　五、赵孟頫与"古意论"

044··　六、倪瓒及其"逸气说"

047　第四节　水墨画多元审美观

047··　一、董其昌的"南北宗论"

050··　二、徐渭"独抒性情"和"生动"、"生韵"的
　　　　绘画观念

052··　三、"四王"守法、仿古的绘画观

055··　四、石涛"无法而法"的绘画美学观

059　**第二章　水墨花鸟画的创作**

061　第一节　水墨花鸟　源远流长

065　第二节　格高思逸　清流高华

069　第三节　性灵所致　随意生发

073　第四节　平面构成　简约大方

077　第五节　虚拟成态　意味无边

081　第六节　随机赋色　墨彩相随

089　第七节　书画一律　精气神韵

093　第八节　纯化笔墨　本体当先

099　第九节　传统精神　当代意识

103　第十节　贯通野逸　别开生面

111　第十一节　得之象外　与花同乐

117　**第三章　水墨花鸟画的教学**

119　第一节　水墨花鸟画的造型观

　　　　120.·一、意为先

　　　　121.·二、"形"之义

　　　　121.·三、线造型

　　　　123.·四、整体与局部

　　　　124.·五、夸张与变形

127　第二节　水墨花鸟画的笔墨观

　　128 一、笔法

　　129 二、墨法

　　129 三、具象与抽象

　　131 四、符号与肌理

133　第三节　水墨花鸟画的构图法则

　　134 一、框架与外轮廓

　　134 二、宾与主

　　135 三、开与合

　　136 四、呼与应

　　136 五、虚与买

　　137 六、疏密与穿插

139　第四节　水墨花鸟画的设色

　　139 一、墨色

　　142 二、用色

143　第五节　学习水墨花鸟画的方法

　　143 一、临摹——开山之门

　　146 二、写生——外师造化

　　148 三、创作——迁想妙得

151　第四章　寇元勋与他的水墨花鸟画

153..·寇元勋其人其画 段炳昌

159..·卿云飞渡之后 .. 李　森

161..·一种风流吾最爱

　　　——寇元勋其人其画 王　新

165..·替花写神　为鸟传情

　　　——走近寇元勋教授的花鸟世界 陈社旻

167..·寇元勋：贯通野逸　墨传精神 江福全

171..·明艳瑰丽，奇崛放任

　　　——寇元勋老师和他的花鸟画 张　辉

175..·畅达、清润见性情

　　　——读寇元勋教授水墨花鸟 李　华

181..·奋袂如风　野逸墨华

　　　——寇元勋画评 龚吉雯

185..·愿得东风一枝暖 左中美

189..·评寇元勋老师的水墨花鸟画 高　波

193..·玉骨那愁瘴雾，冰姿自有仙风

　　　——记寇元勋老师之艺术 胡　鹏

197..·寇元勋：画家要讲自己的故事 吴若木

第一章

中国传统水墨画的写意精神

圆扇　40cm×40cm　2017 年

水墨画的哲理基础

　　传统水墨画花鸟画的哲理基础归根到底是受儒释道三条线的影响，儒释道的哲学原理有异有同，但在中国水墨画上本质是相通的，表现为愉悦自在、空灵洒脱。

一、孔子"游于艺"的人生观

　　孔子（前551—前479），名丘，字仲尼，鲁国陬邑（今山东曲阜）人，是春秋末期的思想家、政治家、教育家，儒家学派的创始人。孔子不是专门的画论家，但对艺术做了深刻的探讨，提出了不少有价值的思想观点，对后世绘画产生了极大的影响。

　　长期以来，在人们的观念中，孔子是一位儒雅博学、不苟言笑、文质彬彬、严于为师的尊者。其实不然，从他的言论中可以看出，孔子的人生中还具有乐观、艺术、感性的一面。他主张"志于道，据于德，依于仁，游于艺"（《论语·述而》）。意思是：把弘扬天地间的大道作为人生的目的，以德作为做人的最高原则，要依照"仁"的要求去行动，并以艺术作为人生憩息和精神的飞升。孔子认为，艺术与道、德、仁是并列的，是生活的主要方面，应当"游"于其中。在

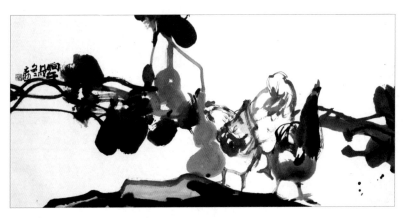

《晌午》 136cm×68cm 2018年

古代哲学理论中，"道"是事物的总规律，"理"是事物的具体规律；"德"和"仁"可谓之"理"，都是严肃和严格的。而"艺"则不同，它既不是道，也不是理，因而既不必"据"，也不需"依"，更不能"志"，只能"游"。游是玩的意思（故艺术也叫"玩艺"），不必认真，聊为紧张的"据德""依仁"之余——精神调剂、放松的手段。艺与道、德、仁虽有所区别。但"艺"也是生活的一种特殊方式，在艺术活动中通过"游"也能体会到"道"的内涵。《宣和画谱》中云："志于道，据于德，依于仁，游于艺。艺也者，虽志道之士所以不忘，然特游之而已。画亦艺也，进乎妙，则不知艺之为道，道之为艺。"这充分说明了艺达到一定高度时几乎与道无二。另外，王微《叙画》云："以图画非止艺行，成当与《易》像同体。"把画的地位推到何等之高！一句话，悟道的方式是多种多样的，艺是其中的一种，艺是通于道的，而通道方式又以"游"为妙。

从儒家教育内容"六艺"中可以看出，艺的成分相当重，礼、乐、射、御、书、数几乎都是有关技术与艺术的，都是需要掌握一定的熟

练的技巧，经过相当长一段时间的训练，才有可能达到随心所欲的境界，体会到"游"的自由，达到驾驭客观事物而获得身心的伸张，已包含"技近乎道"之理。随心所欲的"游"，是实现完美人格的途径之一，这种充满愉悦自由境界的"游"即是道。以绘画作为体道的方式，达到物我两忘、畅神达性，从而超离现实中物质和功利的羁绊，精神上获得自由的释放和解脱，成为后世文人画的最高审美理想。

孔子的艺术观由"游于艺"到"虽小道、必有可观焉"，再到"致远恐泥"，显然能看出这种艺术观是形而上的，所以中国绘画从来没有像西方传统绘画一样追求表面上的浮光掠影，一丝不苟地模仿自然，而是以"游"的方式求"道"。中国画中工整认真的作品反而不如苏东坡、米芾、倪云林、黄公望等文人画的游戏笔墨被人们看重和欣赏，从某种角度看，这正是中国艺术精神的高超之处。

二、庄子"解衣般礴"的审美理想

晚于孔子的庄子（约前369—前286），名周，宋国蒙（今河南商丘东北）人，战国时期的哲学家，是老子哲学、美学的继承人。庄子提倡画家在进行艺术创作时的精神状态，比孔子"游于艺"中"游"的成分更重，是绝对的自由，不受拘束。这种任自然、返质朴的美学思想成了中国绘画理论与实践的先导。"解衣般礴"的故事即是其美学思想的生动的说明。

《庄子·田子方》有云："宋元君将画图，众史皆至，受揖而立，舔笔和墨，在外者半。有一史后至者，僵僵然不趋，受揖不立，因之舍。公使人视之，则解衣般礴，裸。君曰：'可矣，是真画者也'。"在这个故事中，庄子显然肯定了画家中那位迟来者不拘常理、与众不

同的心态。他步履舒缓，从容不迫，行礼后并返回居所，作画之前，兴之所至，把衣服脱掉，光着身子，伸开两腿坐着作画，因而被宋元君称赞是："真画者也。"宋元君之所以称赞后至之史为真正的画家，就是因为他和那些毕恭毕敬、拱手而立、形容猥琐，担心自己能否得到指派的画家不同。他全然无所顾虑，根本不考虑庆赏爵禄，非誉巧拙，还居然赤身裸体、旁若无人，全身心地投入绘画中，进入了忘我的美好境界。"解衣般礴"是借用绘画的故事来讲道家"任自然"的思想，本意不在绘画，但这种不受世俗礼法束缚的思想却道出了艺术创作的特殊性，即艺术家创作时应有的精神状态。这个故事所包含的哲理为艺术创作的真谛，被后世画家所称道。

　　艺术创作本身是一种超越个人功利的审美活动，在创作过程中，画家要"发乎情性，出乎自然"，心理上无牵无挂、无碍无滞，胸中坦荡，了无杂念，表里空明澄澈，方能进入物我两忘的最高境界，收到"无心偶会，则收点金之功"的理想效果。反之，艺术创作若热衷于名利，斤斤于得失高下。心理负担过重，必然思蒙手遏，拘迫谨慎，缺乏生机和气势。艺术家在创作时应保持一种放松的心态，如果顾虑局限太多，反而影响和束缚艺术家主观能动性的正常发挥。但要保持放松状态的道理简单，做则不易，其原因是这种旁若无人的心态是艺术家先天的情感、气质、智慧及后天长期修炼的结果。恽寿平《南田画跋》云："作画须有解衣般礴、旁若无人之意，然后化机在手，元气狼藉，不为先匠所拘，而游于法度之外矣。"这种观点可视为"解衣般礴"的进一步阐述。张彦远在《历代名画记》中也说："夫运思挥毫，自以为画，则寓失于画矣；运思挥毫，意不在于画，故得于画矣"。"不滞于手，不碍于心，不知然而然。"这种不滞于手、不碍于心、妙造自然的境界，同"解衣般礴"的故事所包含的哲理如

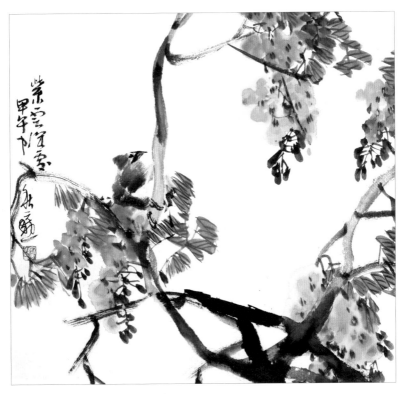

《紫云深处》　63cm×68cm　2014 年

出一辙。高明的画家也只有在虚静状态下动笔时，才能自然做到物我
两忘，笔精墨妙。

　　庄子不是以追求某种美为目的，而是以获取精神的自由为目的，
但在获取的过程中不自觉地已蕴涵了艺术性，在其人生中，含有某
种性质的美，这种美可以用"朴素"或"自然"加以概括。宋郭熙
在《林泉高致集》中提出，作画要有林泉高致之意，须扩充画家"所
养"外，还强调"油然之心生"的作用。所谓"油然之心生"，是讲

画家很少需要外界的刺激和利欲时才能达到物与人的精神为一体，人的精神才能"宽快""意思悦适"，画家的性情方能自然流露，是不知其所以然。这是一种美的升华，归宿就是"朴素"与"自然"。传王羲之写脍炙人口的《兰亭序》后，试图重新再写得更好一些，于是，尝试数遍也未能如愿，没有比饮酒赋诗状态下写的那一幅理想。唐代狂草书法家怀素的《自叙帖》中也有"醉来信手两三行，醒后却书书不得"的诗句。这种"醉来信手"的境界，也正是精神放松任性自然所至。庄子解衣般礴的论点对后世的水墨画，尤其是大写意水墨画的产生，起到了重要的昭示作用。

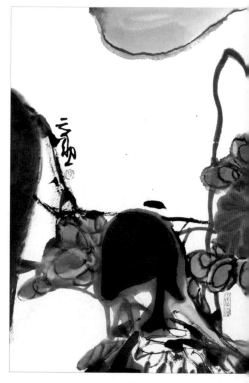

花鸟　48cm×60cm　2017 年

三、黄庭坚画论中的禅理

自从印度佛教传入中国后，到了隋唐时期形成了若干宗派，其中以禅宗对中国社会与中国文化影响最大。禅宗又分南北宗，而以"南宗"为盛。

　　"禅"是外来语音译"禅那"之略，意译旧为"思维修"，今为"静虑"，指在消除了食色等欲念的基础上，继续专心修炼所达到的一种特殊的身心状况。南宗主张"顿悟"，其宗旨不外"静心自悟"四个字。净心即心绝妄念，不染尘劳；自悟即一切皆空。无有烦恼；能净能悟，即能成佛。又说，"只有大智人、最上乘利根人能受顿悟法"。这些说法，使得怀才自负、狂妄骄纵的士人，仕途失意的官僚都愿意借谈禅来医治自己的心病。在他们看来，禅可以使人把握自己，肯定自我，热爱人生，使之心灵自由、奔放、果决、豁达，充满自信，在不愉快的人生中保持愉快的心情。

　　内含禅味的中国水墨画是表现生命的艺术，任人写心写性，将绘画生命化、情感化。禅家见性而忘情，画家得意而忘形，但两者都是以对自心自性的彻悟来观照人生和宇宙，这既是作为哲学的禅的境界，又是审美的、艺术创造的妙境，是心灵得以虚静和解脱的人生至真、至善、至美与至乐的理想境界。

　　在中国美术史上，因参禅而识画者，始于北宋黄庭坚。虽然苏轼也有过一些关于禅与画的只言片语，却没有黄庭坚那样明确、完整。

　　黄庭坚（1045—1105），字鲁直，江西修水人，自号山谷道人，为北宋"苏门四学士"之一。黄庭坚工诗善文，精于书法，居"宋四家"之亚。

　　本好参禅的黄庭坚是一位谈禅高手，同时对绘画也有极高的鉴赏力。刘克庄在《江西诗派小序》中，称其"在禅学中比得达摩"。宋邓椿《画继·论远》记云："予尝取唐朝名臣文集，凡图画记录，考究无遗；故于群公略能察其鉴别。独山谷最为精严。"黄庭坚在《题赵公佑画》中有云："余未尝识画。然参禅而知无功之功；学道而知至道不烦；于是观图画，悉知其巧拙功楛，造微入妙。然此岂可为单

见寡闻者道哉。"

　　对于禅，黄庭坚有深造自得之乐，但他实际是在参禅的过程中，达到了庄学的境界，实为以道识画。禅宗思想，就其实质而言，是魏晋玄学的再现，释迦其表，老庄其实。庄子由去知去欲而呈现出虚、

《荷香十里》　136cm×68cm　2018 年

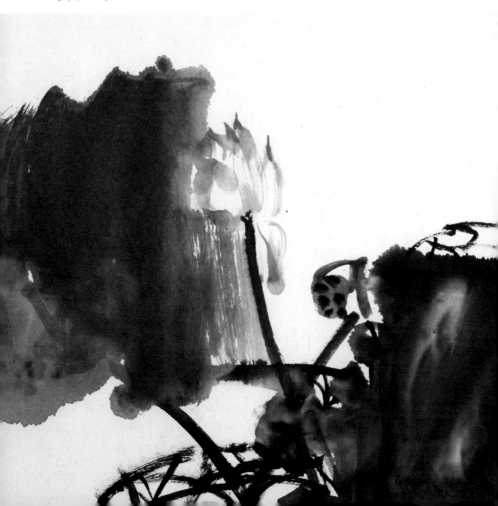

静、明为体之心，与禅相同；而"无功之功"，即庄子无用之用。至
道不烦，即老庄的所谓纯、朴，这也是禅与庄的相同之处。

　　黄庭坚自以为是由禅而识画，并说："此岂可为单见寡闻者道哉。"
但我们从《晁补之跋鲁直所书崔白竹后赠汉举》一文中所录黄庭坚的

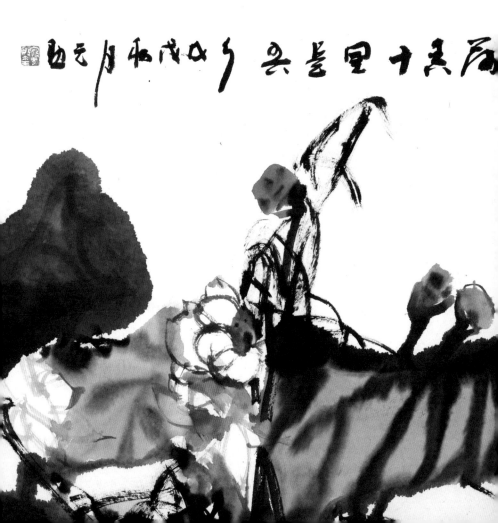

一段话中，可以了解到他是如何去把握一件作品的。其云："沙丘之相，至物色牝牡而丧其见。白于画类之，以观物得其意审。故能精若此。鲁直曰：吾不能知画，而知吾事诗如画。欲命物之意审。以吾事言之，凡天下之名知白者，莫我若也……""命物之审"的进一步意义，是不停留在物的表象上，而要由表象深入进去，以把握住它的生命、骨髓、精神，再顺着它的生命、骨髓、精神，以把握住内外相即形神相融的情态。此时，第一步所接触到的表象，已被突破，已被置于无足重轻之列。这就好像九方皋的相马，在马的骊黄牝牡之外去把握马的精神，亦即晁氏所说的沙丘之相，至物色牝牡而丧其见。

黄庭坚向往"自然天威"之美学境界。他在《题李汉举墨竹》中说："如虫蚀木，偶然成文。吾观古人绘事妙处，类多如此。所以，轮扁斫斤，不能以教其子。近也崔白笔墨，几到古人不用心处。""如虫蚀木"是自然而然，无刻画之痕；"几到古人不用心处"是随意而自然。黄庭坚论诗强调要"无斧凿痕"；达"古人不用心处"所成之画，当然是无斧凿痕的画。

黄庭坚十分强调画家的心胸情怀。他在《又题摹锁谏图》中说："陈元达千载人也。惜乎创业作画者，胸中无千载韵耳……使元达作此嘴鼻，岂能死谏不悔哉。然画笔亦入能品，不易得也。"所谓"千载人"是闻名千载的非凡之人，是精神高格的人。陈元达以"正直、敢谏"而闻名，连皇帝都怕他三分。黄庭坚认为这种"千载人"胸中必有"千载韵"，"千载韵"就是其个性、心胸、气质，但要画出"千载人"，画家也须胸中有千载韵，否则画不出来。因而，画家自己的心胸气质至为关键，若仅凭技巧，则其画只能达到"能品"而已。他还说："一丘一壑，自须其人胸次有之，笔间哪可得？"也就是说，画中的丘壑，本根于画家的心情胸怀，非根于笔上的技能。

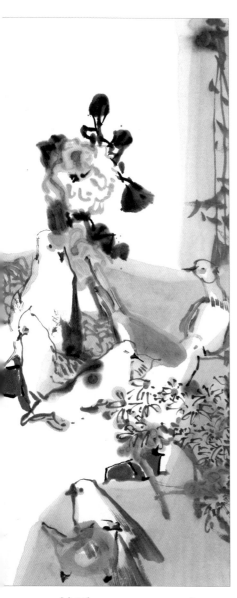

《春酣》 45cm×95cm 2018年

黄庭坚在评画时，对他认为高妙的人物画常以"韵"称之；对他认为高妙的山水画，常以"远"字称之。如"凡书画当观其韵""此平沙远水笔意，超凡入圣法也""江山寥落，居然有万里势"，等等。他所谓的"韵"，不仅与"俗"相反，而且是对象的"质"，亦即精神、性情，它能使作品在平淡中含有意到而笔不到的深度。所以韵与远是相关联的观念。韵即能远，远即会韵，二者在基本精神上是一致的。韵与远，乃在由超越凡俗而呈现出的虚静之心，将客观之物，内化于虚静之心；将物质性的事物，于不知不觉之中，加以精神化；同时，也是将自己的精神加以对象化，把握到的是艺术性的"真"。与由科学观察所把握到的"真"大异其趣。从黄庭坚《东坡居士墨戏赋》的一段话中，更可以明白这层意思："东坡居士，游戏于管城子楮先生之间，作枯槎寿木，丛篠断山。笔墨跌宕于风烟无人

之境；盖道人之所易，而画工之所难。如印印泥，霜枝风叶，先成于
胸次者欤……夫唯天才逸群，心法无执。笔与心机，释冰为水。立之
南荣，视其胸中，无有畦畛，八面玲珑者也。"由于心地虚静，故无
畦畛，无有畦畛，故霜枝枫叶，能得先成于胸次，故笔无心机，可以
释冰为水，即庄子之所谓得之心而应之手；因而在创作时能得到如印
泥般的自然。此时，主体的精神，忘掉了自己的各种欲望的干扰，也
同时忘掉了与自己欲望相纠结的尘欲世界，而完全跌宕于"风烟无人
之境"，作品便不期然而然地"韵"或"远"了。

　　在《道臻师画墨竹序》一文中，黄庭坚说："夫吴生（道玄）之
超其师，得之于心也，故无不妙。张长史（旭）之不治他技，用智不
分也，故能入神。夫心能不牵于外物，则其天守全，万物森然出一
镜。岂待含墨吮笔，磐礴而后为之哉！故余谓臻欲得妙于笔，当得妙
于心。"不受外物牵累则无愧于人的虚静本性。只有虚静，才能使万
物如出于一镜，而这种精神境界，黄庭坚称之为"禅"。禅，与其说
是宗教，不如说是一种生活的智慧，与其说是信仰，不如说是一种独
特的思维方式。黄庭坚"由禅知画"，对绘画艺术本源之地的探索，
正如邓椿所云："最为精妙。"

水墨画精神的确立

传统水墨画的精神是建立在顾恺之传神论、谢赫"六法"及宗炳和王微提出的山水画精神上的，是中国绘画美学的起点，后来的绘画美学理论都依此循进。

一、《淮南子》论画中的"君形说"

汉高祖之孙淮南王刘安（前179—前112）招致宾客集体编写了一本《淮南子》，又名《淮南鸿烈》。该书以道家的天道观为中心，综合了先秦的道、法、阴阳各家思想，其中包含了不少美学思想。书中涉及美术的有十几处，最有独到性的是论"君形"和"谨毛而失貌"的见解。

《淮南子·说山训》中说："画西施之面，美而不可悦；规孟贲之目，大而不可畏，君形者亡焉。"古人经常把君、臣一类的词借用来形容事物的主次关系，论山水画时也常把主山比为君、群峰比为臣，君与臣的关系很显然就是主次关系，也可以理解为形与神的关系。绘画创作的关键在于如何准确地把握"神"，未能得其"神"的"形"只能属形似范畴。这就是文中所说的画美女西施虽然美，但不使人欢

喜；画勇士孟贲，眼睛虽然瞪得大，但却不令人生畏。其原因就是没有处理好形与神的关系，没有准确地表现对象的神情，没有表现出他们各自特有的神态。

《淮南子》同时还提到"以神为主者，形从而利；以形为制者，神从而害"，"神贵于形也，故神制则形从，形胜则神穷。聪明虽用，必反诸神，谓之太冲。"再次阐明了形与神的主次区别：神是主要的，是事物生机的关键，与"气"一样是存在而不可视的东西，"形"不过是它寄寓的场所。这一理论在东晋时期顾恺之的"传神论"中得到进一步发挥。顾恺之明确提出"以形写神""传神写照"，从此，传神理论日臻成熟，以神为中心的中国绘画传统遂成定势。中国绘画重写意轻写实的思想观念进一步得到理论支撑。

《淮南子·说林训》中还提出了颇有新意的关于绘画整体与局部关系的观点："明月之光，可以远望，而不可以细书；甚雾之朝，可以细书，而不可以远望。寻常之外，画者谨毛而失貌，射者仪小而遗大。"这一论述的意义关键在于如果"谨毛而失貌"就违背绘画艺术的规律。毛，即局部、细节；貌，是全局、整体。作画必须处理好局部形象与整体形象在画面中的关系，才能达到统一和谐。局部如果不统一在整体中，那就会适得其反，破坏整体。"谨毛而失貌"，指的是画家只顾局部的"毛"，而忘记了整体的"貌"。"寻常之外"中的"寻常"是指距离。古时，寻为八尺，常为一丈六。要达到局部与整体的统一，画家作画时，需要和物象以及画面保持一定的距离，整体地观察，才能统筹全局，做到画面的统一。"谨毛而失貌"这一理论符合中国绘画的创作实际，同时也适用于一切艺术创作。特别是写意水墨画，画面的整体性非常重要，要避免谨毛而失貌，局部必须服从整体。

二、顾恺之与"传神论"

魏晋南北朝是我国古代绘画的主要转折时期，绘画第一次有了美的自觉，美成了绘画的对象，绘画不再是政治或功利的附庸，而是以审美为原则。绘画由工匠的绘饰发展为文人士大夫的创作，由简略的涂描上升到精致的刻画，进而转向表现人的内在精神。顾恺之的"传神论"，就是这一自觉艺术成熟的重要标志。

顾恺之（345—406），字长康，晋陵无锡（今江苏无锡）人；他是东晋画家、绘画理论家，博学且才气十足。顾恺之的绘画理论与其绘画创作一样十分突出，存世画著有《论画》《魏晋胜流画赞》《画云台山记》，《晋书·顾恺之传》和《世说新语》等书中也记载了他的一些论画语录。其中三篇画论乃我国最早的专门画论。《论画》专门谈临摹知识，同时也涉及画论。《魏晋胜流画赞》是对魏晋名流画家作品的评论，指出优缺点。《画云台山记》是一篇关于创作构思、设想的文字记录稿。在画论中，顾恺之第一次明确提出绘画重在"传神""写神""以形写神"，评画是以"神"为中心的绘画美学观。

《世说新语·巧艺》记："顾长康画人，或数年不点目睛。人问其故。顾曰：'四体妍蚩，本亡关于妙处，传神写照。正在阿堵（指眼睛）中。'"眼睛是心灵的窗口，最能体现人的内在情感。说明了顾恺之画人物传神的关键在于表现人眼睛的重要性。其《论画》云："凡生人亡有手揖眼视而前亡所对者，以形写神，而空其实对，荃生之用乖，传神之趋失矣。"明确提出"以形写神"的论点。"以形写神"短短四个字，至少包含了这样两层意思：首先，绘画是以形写神，而不是以别的什么去写神，因而形便成为绘画的基本因素；其次，形的描写是为传神服务的，所以说形似只是手段，传神才是绘

画要达到的目的。"以形写神"虽由论人物画临摹而提出，却符合一切绘画创作的规律。汉代《淮南子》书中提出的"君形"问题，可视为"传神论"的先声，但它未能像顾恺之阐述得这样具体、明确。其原因是顾恺之的"传神论"是从绘画实践中深入体会得出的法宝。可以这样说，"以形写神"是"传神论"的核心，是对古今中外绘画艺术的精到的概括，它与"传神写照"共同展现了绘画艺术的本质。

另外，顾恺之在画论中还提出了极有价值的观点"迁想妙得"。意思是在绘画创作中为了达到对象的

花鸟　48cm×60cm　2017 年

核心的真实，艺术家要发挥自己的艺术想象。一幅画既然不仅仅描写外形，而且要表现出内在的神情，就要靠内心的体会，把自己的想象迁入对象内部，叫做"迁想"；经过一番曲折之后，把握了对象的真正神情，是为"妙得"。"迁想妙得"的实质是要以获取"神"为宗旨。《世说新语·巧艺》记："顾长康画裴叔则，颊上益三毛。人问其故？顾曰：'一裴楷俊朗有识具，正此是其识具。'看画者寻之，定觉三毛如有神明，殊胜未安时。"这段记载便是顾恺之在人物画创作中表现对象内在精神时迁想妙得的具体实例，它证明了"迁想妙得"是与"以形写神"的理论相一致的。从表现人物内心世界着眼，不被外在形状所拘，但在求其"神似"的同时也未舍真"形"，因为形体依

然是传神的主要依据，离开了形便无法做到"迁想妙得"。

　　顾恺之重传神，提出"迁想妙得"的同时又指出作画要讲究"骨"和"骨法"。《论画》中评《周本纪》时说"重叠弥纶有骨法"，评《伏羲神农》时说"虽不似今世人，有奇骨而兼美好；神属冥芒，居然有一得之想"。汉人重骨法，晋人重神韵，汉人以骨法相人。从人的骨法中能看出人的贵贱，成了社会品评的标准，这种标准涉及的不是简单的形体问题，而是"神"的自然流露。"骨法"既然能传达"神"，因而发展到后来的绘画讲究"骨法用笔"就显得尤为重要。"骨法用笔"揭示了骨法与传神的紧密联系以及绘画用笔与书法用笔在审美情态的一致性，成了中国绘画艺术固有的特点之一。

　　顾恺之在《画论》中还提到"若以临见妙裁，寻其置陈布势，是达画之变也"。"置陈布势"其实就是后来谢赫"六法"中提出的经营位置。"置陈布势"要求绘画创作在构图时须对所画内容加以巧妙的剪裁，有取舍，合理安排。画面要高度的统一变化，才能符合传神的宗旨。

　　总之，画应以神为中心，而不是以形为中心，"写神""迁得妙想""骨法""置陈布势"等都是以获得"传神"为目的。"传神论"一提出，画家们无不将其作为衡量人物画的最高标准，从此，人物画有了正确的道路和目标。接着，山水画、花鸟画等也都提出了以"传神"为标准，这种标准成了中国画不可动摇的传统。邓椿《画继》云："画之为用者大矣……所以能曲尽者，止一法耳，一者何也？日传神而已矣。世徒知人之有神，而不知物之有神……故画法以气韵生动为第一。"显然"六法"中"气韵"也可以说指的就是"传神"，由人之传神到物之能传神，又到笔墨传神，充分说明"传神"是中国绘画的第一要素。另外，绘画以"传神"为中心的论点还直接被其他艺

术门类继承，成为共同的财富。

中国古代绘画美学理论丰富多彩，和顾恺之绘画美学观密不可分。可以说，顾恺之是系统地明确中国画学的先驱。

三、宗炳、王微论山水画传神

水墨山水画相传由唐代王维所创，至五代荆浩继承发展，形成了独立完善的体系，成为中国画的主流。要考察其美学根源，不能不追溯到老庄精神，而这种精神的内蕴则是在东晋宗炳与王微的画论中最早流露。

宗炳（375—443）字少文，南阳涅阳（今河南省镇平县南）人。王微（415—453）字景玄，琅琊临沂（今山东临沂）人，他们同是东晋时期的绘画理论家、画家。宗炳著有《画山水序》，王微著有《叙画》，两篇画论均为中国古代山水画艺术的重要文献，其中宗炳《画山水序》则是中国乃至世界第一篇正式的山水画论。

宗炳一生不为官，玩游山水，作画悟道，是一位地地道道的隐士。王微早年为官，后来半官半隐到全隐。他在画论中叙述绘画功能时按儒家传统习惯比附于儒家思想经典，但从精神实质来看，同样和宗炳一样深受老庄思想的影响，这种特点体现了六朝人普遍的精神向往。王微与宗炳时代相接，所思考的问题，往往是属于同一种语境中的话语范畴。所以，宗炳与王微在论述绘画本质时的观点是一致的。

所谓山水之神，实际上是可以使人精神飞扬浩荡的山水美。宗炳与王微最早把这种美学精神应用到山水画中，而且特别强调写山水之神的重要性。宗炳《画山水序》中说："圣人含道映物""山水以形媚道""圣人以神法道。"王微《叙画》中说："本乎行者融灵，而变者

动心。"都是从道、神、灵、形等方面来论证如何传达山水之神。这里所说的"道"，显然是老庄之"道"，是老庄哲学体系中的最高范畴，即现在所说的"真理""原理"。而"理"则是构成"道"的具体规律的依据；理由道生，道因理现。"神"包含两层意思。其一是山水美的精髓，即山水之神，是山水中能使人获得客观审美精神释放的因素。其二是圣人之神，即圣人之智慧，是圣人通过体内之神发现、总结出来的"道"，没有神，"道"就无法展现。神在物上有所寄托，有所显现，则称为"灵"。在形与神的关系上，宗炳的观点属于形神二体，而王微则属于形神一体。从形式上看，二者有一定的区别，但落到实质上都是一样的，可谓殊途同归。道、神、灵、形是密切联系、不可分割的整体。

宗炳对"以形写形，以色貌色"的阐述，说明了要传达山水之神必须认真地观察真山真水，要深入体会不断实践，要表现的是从山水之形中蕴含的"玄牝之灵"。"写"与"画"的区别是艺术与匠术的区别。宗炳特别强调的是"写"的作用。对"写"这一创作思想的强调，无疑规定了绘画风格的发展方向，以后中国绘画领域里方兴未艾的"写意"风格的追求也在宗炳的理论中找到了发展的依据。而王微的画论则更强调发挥作画中主观能动性的作用。王微在《叙画》中说："以一管之笔，拟太虚之体。"打开了画家的想象之门，并为他们指出了一条有效地传达山水之神的重要的途径。王微又说："以判驱之状，画寸眸之明"，因想象中的山水之体比目见丰富，但不必也不可能一下子都画出来，只画出想象中最能表达自己理想情感的那一部分，这就是以部分之状，画出其目见之明，把想象中的山水变成画中的山水，按现在所说的，就是要经过取舍提炼、概括、融化，从而达到精神超尘。宗炳在画论中说："夫以应目会心为理者，类之成巧，

则目亦同应，心亦俱会，应会感神，神超理得。"其意为山水的景致，应于目，会于心，加之想象作用的发挥，上升为"理"，如果画得巧妙，则观画者在画面上看到的和理解到的也和作画者相同，因而作画者和观画者的精神超脱于尘浊之外，"理"也便随之而得了。

宗炳与王微的山水画论打破了前人只有人物画传神的观念，从而启示了后世万物皆要传神的绘画理论。唐元稹"张璪画古松，往往得真神骨"，宋苏轼"边鸾雀写生，赵昌花传神"，说明万物自有神，物之神要靠人来传，实质是传人的神，物之神乃人之神的形象显现，所以艺术家的神不同，智慧不同，在画面上传达出的神也是不同的。中国优秀的画家历来不是机械模仿外在的形，而是一直注重表现，这实质是画家通过绘画艺术这一特殊的表现形式在移情。

宗炳在《画山水序》最后一段中说："圣贤映于绝代，万趣融于神思。余复何为哉，畅神而已。神之所畅，孰有先焉。"表现了画家因传达出山水之神而感到特别的欣慰，这种畅神直抒胸臆的情感，改变了以往艺术家对艺术功能只停留在教化的层面上的状况。"畅神论"的内涵以传山水之神为核心，张扬个性，抒发情感。这一理论也得到了王微的认同并加以发挥。王微在其《叙画》中豪迈地说："望秋云，神飞扬，临春风，思浩荡。"进一步张扬了艺术的情感性、本体性。山水画"效异《山海》"是画家完成得意之作后而感到的自信。"绿林扬风，白水激涧。鸣呼，岂独运诸指掌，亦以明神降之。此画之情也。"王微明确地指出，画面上美好的风光，激动人心的景致，不仅仅局限于手和技法所表现出来的情状，更是画外之情、景外之致的抒发。这一切都表明了画家与真山真水对话后的精神寄托，从而达到心旷神怡、神超理得、物我两忘的境界。

四、谢赫"六法"论中的"气韵"

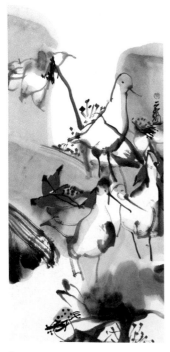

《盛夏》　45cm×95cm　2018年

东晋之后，在我国南方建立的宋、齐、梁、陈几个朝代，有系统、有影响的文学艺术理论著作相继出现。在画论方面则首推谢赫的《古画品录》。谢赫的生平不详，据姚最《续画品》介绍，他可能是齐梁时期的宫廷画家。《古画品录》是一部以"六法"的标准品评魏晋六朝29位画家的画论著作。所谓"六法"，一是"气韵生动"，二是"骨法用笔"，三是"应物象形"，四是"随类赋彩"，五是"经营位置"，六是"传移模写"。嗣后，这六条标准成为画家进行创作的基本原则。由于这六条基本原则在具体的绘画实践中必须互为贯通、有机联系才能作用于绘画实践，因此可以说谢赫的"六法"是一个完善的美学体系。

"六法"中二至六法均以"气韵生动"为中心。第二法"骨法用笔"，指的是用线条表现人体结构；第三法"应物象形"，指的是根据描绘对象的特征进行刻画的艺术法则；第四法"随类赋彩"，指的是按照物象固有的颜色加以提炼概括着色：第五法"经营位置"，指的是画面上构思安排，类似构图，但构图要苦心经营；第六法"传移模写"，指的是通过心摹手追来继承前人的优秀传统，但并非是一般意义上的摹写，其目的在于通过学习实现创造。在"六法"中"气韵生

动”尤为重要，最能体现中国艺术精神，影响也最深远。

　　"气韵"本是一词，犹如"勤俭"一词，实乃勤与俭之二义，"气"与"韵"二义，在论画中，古人亦有分开理解的，如荆浩《笔法记》中的"六要，一曰气，二曰韵"，又评张璪画"气韵俱盛"，郭若虚《图画见闻志》评张璪画"气韵双高"，等等。所以在识"气韵"之义时，首先得弄清楚气与韵的含义及其由来。先说气，《广雅·释言》有云："风，气也。"《庄子·齐物论》："大块噫气，其名为风。"说风就是气，是含有一种刚正骨鲠的力感，从中可以看出气与骨相联。因而气、风、骨三字在此时同义，是当时玄学风气下的人伦鉴识品评标准之一。风、气、骨都是形容一个人强健的骨骼形成的具有清刚之美，以及形体后面相对应的品格、气概、情调。在刚与柔的表现上，气偏重于表现人的阳刚之美。

　　再说韵，韵字最早使用于音乐，其次，用于表现人体。蔡邕《琴赋》："繁弘既抑，雅韵乃扬。"此中"韵"指的是声音中的一种和谐的旋律。随后，吕静的《韵集》一出，韵字几乎成了当时文学上的专用名称。但不论是音乐中指的韵或者是文学上指的韵，都和绘画所

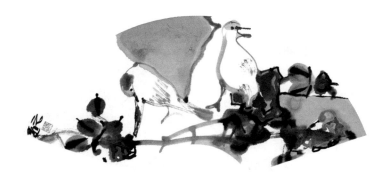

花鸟扇面　　20cm×60cm　　2016 年

指的韵并无直接的联系。谢赫"六法"中指的韵和顾恺之所指的"传神"一样，皆是当时玄学风气下的人伦鉴识的概念，是指一个人形体中所显露出的神态、风姿、气质的美感，还可以指人的品质、行为的高尚、清远、通达、放旷、气派等。在刚与柔中，韵的表现则偏重于阴柔之美。

气与韵的实质和顾恺之"传神论"中所指的传神的含义一样，是构成传神的两个方面，即神之气、神之韵。大概了解了气与韵的各自含义，就不难得出，"气韵"一词由谢赫最早陈述并运用于绘画，是当时社会中许多画家体验积累和艺术自身的一种存在。所以谢赫在《古画品录》中也有说："画虽有六法，罕能尽该。"可见"六法"本来已存在，至谢赫而著名之矣。"气韵"联用是因为气与韵是相互依存的，不可偏废，如果气中不含韵，就如枯骨死草，成了无韵之气，韵中不含气，就如瘫痪肢体，无韵可言也。所以谢赫在"六法"中采用不偏不倚的说法，显然更具有全面性、精确性和具体性。气与韵联用的含义在当时同指人的精神状态，人的形体中流露出的一种风度身姿。这是一种不可具体陈指的感受，而只能意会。"气韵"道出了古代绘画美学的博大精深。

当我们回首中国画历程时就不难发现，中国画在日趋成熟时"气韵"的含义也在随之演变。"气韵"从起初指人的精神状态扩大到花鸟、山水、走兽等各种绘画对象，而且这种演变到后来明显延伸。从此中国画处处都得讲"气韵"，"气韵"成了中国画第一要义，成了中国画的灵魂。张彦远《历代名画记》云："以气韵求其画，则形式在其间。若气韵不周，空陈形式，笔力未道，空善赋彩，谓非妙也。"宋郭若虚甚至在《图画见闻志》中说："人品既已高矣，气韵不得不高；气韵既已高矣，生动不得不至，所谓神之又神，而能精焉。凡画

必不得不至，所以谓神之又神，而能精焉，凡画必周气韵，方号世珍。不尔，虽竭巧思，止同众工之事，虽曰画而非画。"郭若虚在论画中已把人品与气韵联系在一起，把"气韵"的成败直接指向人品，可见绘画艺术创作中人格的修炼是何等的重要。

再到后来，"气韵"的含义直接延伸到了笔法及笔墨效果。清方熏《山静居画论》："气韵有笔墨间两种，墨中气韵，人人多会得；笔端气韵，世每少之。"唐岱《绘事发微》"气韵由笔墨而生"。宋韩拙《山水纯全集》："凡用笔先求气韵，此采体要。"张庚《图画精意识》"气韵有发于墨者，有发于笔者，有发于意者，有发于无意者"。实则发于墨者为韵，发于笔者为气，发于意者为气，发于无意者为韵。"气韵"反映到笔墨关系上时，用笔和气有关，用墨和韵有关。恽寿平《南田画跋》中说得更清楚："气韵等于笔墨，笔墨都成了气韵。"凡此种种说法均说明笔墨中含气韵，气韵中显人格。

在绘画评论中常有这样的说法：某某画家作品笔墨精当，而审美境界却不高，仔细思量，其实这是一种自相矛盾的说法。审美境界不高，则笔墨自然不佳，反之笔墨不佳，乃源于审美境界不高。

宋郭若虚在《图画见闻志》中说"气韵非师"，意思是气韵乃与生俱来，靠学习是不可能得到的。说气韵是生而有之，这个论点有些片面，气韵离不开后天的修养。如能拒俗流、顶时风、返古朴、归真率，提高学养修养，人格方能趋于完善，气韵亦将自然流露。

五、荆浩《笔法记》中的"图真论"

荆浩（生卒年不详），字浩然，沁水（今属山西）人，五代后梁时期杰出的山水画家。因躲避战乱，隐居太行山的洪谷中，啸傲山

林，寄情丹青，自称"洪谷子"。荆浩不仅在绘画创作上早有成就，而且在绘画理论及美学方面也颇有建树。所著《笔法记》对山水画的美学、章法、笔墨技法等方面进行阐释，为山水画构建了一个完整的理论体系，是山水画进入成熟阶段的重要文献。

《笔法记》假托从石鼓岩叟授笔法，以问答的形式围绕"图真"发挥见解，提出了具有高度概括的美学思想，对艺术的本质、艺术创作的规律做了深入的探讨。关于艺术的本质，在《笔法记》里，荆浩给绘画艺术下了个定义，他说："画者，画也，度物质而取其真。"什么叫"真"呢？他认为客观对象本身都有华而实，有形和质，而生气贯穿于其中，这就是"图真论"。"图真论"是《笔法记》中心之论，是继顾恺之、宗炳、王微"传神论"以及谢赫"六法"中的"气韵"理论思想的深化。

"图真"的本质就是"传神"，就是"得其气韵"，而不同于一般的形似。荆浩在《笔法记》中说："似者，得其形，遗其气。""真者，气韵俱盛"，显然，表现物象的本质时强调的是"真"，即构成"气韵"的两方面：神之气，神之韵，然而在求"图真"时，也不排斥"华"。他说："凡气传于华，遗于象，象之死也。"这里的"华"是指美，艺术得以成立的第一条件便是"华"，但这种"华"又必须升华后落实到"实"上，方可称为艺术之华。"不可抽华为实"，"实"才是物之神、物之性情。此性情形成物的生命感，即表现为物之气，要追求华与实的统一，才是"气传于华"，才能得到物的"真"。而气"遗于象"是无气之形，乃是"得其形遗于气"的"似"，即是"死气"，所以，不可以为"似"就是"真"。

要达到绘画中的"真"，不是一个简单的"形似"可以解决的，它要求在形似的基础上净化，剔除杂念，将画家的主观智慧融于其

中，要真情实感，不要急功近利。因此，荆浩认为"嗜欲者生之贼也，名贤纵乐琴书画代去杂欲"。"代去杂欲"即是专一专注，终始其事，不被外界事物干扰和迷惑，以得到与心相应的技巧的熟练性和精神的纯洁性、超越性。这种专注而又平和的创作态度，是一种艺术理想化的途径，是一种自娱自乐的境界，这种境界同宗炳、王微绘画理论中提出的"畅神"观点的艺术精神一脉相承。

那么，怎样才能把握"真"呢？荆浩又以"物象之源"、物之"性"来阐释。他说"子既好写云林山水，须明物象之源，夫木之生，为受其性"，"松之生也，枉可不曲……如君子之德风也"。"物象之源"即物所得以生之性，性的显露即是"真"的还原。荆浩不用"传神""气韵"等词来直接描述，而用物象之性，这是因为"物象之性"是作品中要达到"传神""气韵"的根源，是"传神"与"气韵"的落实化与具体化。绘画作品能穷尽物之性、物之本、物之实，方能得其"真"、得其"神"、得其"韵"。

总之，荆浩的"图真"，其意有二：一为形似之真，即要求画家真实地描摹物象。二是神似之真，即画家描摹物象时切不可被外表美所迷惑，当抓住物象本质。也就是说，形似是基础，神似才是物象之本质。这一理论主张，可以看作是继顾恺之对人物画提出"以形写神"的主张后，在山水画方面提出的新的美学观念。

荆浩在山水画理论与实践方面取得的卓越成就，为后来山水画的发展壮大奠定了坚实的基础，他不愧为山水画史上一位划时代的伟大画家和美学家。

水墨画审美品格

传统水墨画的审美品格与文人画的画格追求是一脉相承的，他们提倡作画要品格高尚、学养深厚、心师造化、追求古意。

一、姚最《续画品录》中的"心师造化"

姚最（537—603），字士会，吴兴武康（今浙江德清）人，生长于南朝时期。自幼聪敏，博通经史，尤其喜好著书立说，是一位早熟的美术评论家。与六朝文人多受道家思想影响有所不同，他的思想一直以儒家思想为主导，对绘画的批评态度十分严肃。

姚最撰写的《续画品录》是谢赫《古画品录》的续编，记载了谢赫以后的知名画家。书中对某些具体画家的看法与谢赫虽然有所不同，而且不分品第，但其品评艺术的准则仍依"六法"，体例上也因袭《古画品录》，与谢书衔接，成为早期画家的重要评传。《续画品录》为绘画史学，特别是为有关六朝画家的研究提供了宝贵的材料。发前人所未发的"心师造化"论，就是在《续画品录》中提出来的。

"心师造化"的论点，本不是姚最议论的重心，而是在评论湘东殿下（即画家梁元帝萧绎）时说他"学穷性表，心师造化"。然而，

这句评语却成了中国绘画理论中的重要命题，被视为对中国画审美特征的高度概括。"学穷性表"意即治学能穷究其现象和本质，而"心师造化"并不是一般的聪明所能有希望达到的程度。"造化"原指自然界，泛指一切客观事物。"心师造化"，即以自然事物为师，与西方早期的模仿说相仿而不同。这种师造化并非客观地模仿，还有"心"这一主观因素在内，是主、客观的统一。不是眼师、手师，而是心师。造化形象本为无情之物，画家通过"陋目"立于胸中，心通过造化的涵养和充实，再陶铸胸中万象，使本来无情之物融解，渗以画家的意识、感情，内营成心中形象，然后传达于画。则所画已非造化的标本式的再现，而是画家的人格、气质、心胸、学养的综合体现，一句话，就是画家本人。

"心师造化"理论对后世影响至深。唐人张璪提出"外师造化，中得心源"的理论，也是来源于"心师造化"。唐朱景玄《唐朝名画录》序谓："画者，圣也……挥纤毫之笔，则万类由心，展方寸之能，而千里在掌。"也是"心师造化"的具体表现。元人赵孟頫说"久知图画非儿戏，到处云山是吾师"，显然也是这一理论的深入化与具体化。明代王履说"吾师心，心师目，目师华山"，清人石涛主张"搜尽奇峰打草稿"等，都可以从姚最"心师造化"这一理论中找到根据。由此我们可以总结，"心师造化"这一理论对艺术根源的研究和披露已接近最深之处。艺术创作能抛弃"造化"吗？不但不能，还要提倡画家深入生活、体验生活。任何艺术离开了造化便是无源之水、无根之树。"心师造化"的理论基础至今仍然充满活力，应该引起足够的重视。

二、萧绎《山水松石格》中的"格高而思逸"

自从东晋顾恺之在人物画中提出了"传神论"之后，宗炳、王微又先后把"传神论"运用于山水画，并分别提出了"以形写形，以色貌色"和"写太虚之体"的理论。再到谢赫，又提出了"气韵说"，以及姚最提出"立万象于胸怀"的论点，绘画理论进一步得到了深化。但是，关于为什么艺术格调会出现高下之别这个本质性的问题，似乎尚无人正式触及。直至梁元帝（旧说）《山水松石格》一文，才正式提出"格高而思逸"的绘画美学观。文中"或格高而思逸，信笔妙而墨精"一语，意思是：作者的思想高逸，画作的格调方能高逸；用笔妙，画上的墨色方能精到。也就是说，画家的思想高逸，其画格才能高逸。一语道破了艺术的本质，把绘画艺术的奥妙挖掘到了最深处，在中国画理论中又是一个重大的突破。

绘画作品中的艺术构思和表现手段，以及传达的思想、观念、感情和趣味，无不体现出某种格调，即使是哗众取宠或俗不可耐的作品，也可称为一种格调。可见格调是因人而存在，随作品而存在的，任何绘画作品都有相应的格调。格调自有高下之分，"格"高与否是衡量艺术品价值的一个重要准则。艺术品格调的高下取决于作者人格的高下，取决于"思逸"后是否找到最精当的表现语言。马克思说过："风格就是人。""我只有构成我的精神个性的形式。"（《评普鲁士最近的书报检查令》）中国人常说书如其人、诗如其人，其实画也当如其人。面对同样的物象，不同的画家笔下自然会出现不同的面貌，这便是画家不同人格、不同胸怀的体现。有人下笔就不同凡响，而有人作画却终生未能免俗，其原因在于各自思想、精神气质的不同。

在我国历代画论中，关于人品与画品的论述很多，都认为画品是

人品的反映。黄宾虹说："画品之高，根在于人品。""画以人重，艺由道崇。"黄滨虹论画有言："画格，即是人格之投影。故传云：'士先器识而后文艺。'艺术品，为作者全人格之反映。无特殊之天才、高尚之品格、深湛之学问、广泛之见闻、刻苦之经验，绝难得有不凡贡献。故画人满街走，而特殊作者，百数十年中，每仅几人而已。"他在《论画残稿》中说："品格高，落墨自超。此乃天授，不可强成。"如果整天挖空心思，追逐名利，还能潜心作画吗？作品的格调能高吗？总之，俗人只能画俗画，但这俗又不是"大俗大雅"之"俗"。

　　雅与俗是属于格调范畴的一对矛盾，它们处于对立关系时，俗就是俗，雅就是雅。雅与俗和人的天性、智性和悟性有关。俗之所以能转化为雅，是因为在"俗"中流露出真实的一面、朴实的一面、自然的一面。从某种角度讲，"俗"经过升华而能成为"雅"。俗转化为雅，同绘画艺术强调的"格高"有着直接的联系；犹如真与美，真的东西不一定美，但美的东西必须真。"真"到极致，便是朴，也就是变雅。大俗大雅多见于民间艺术，如民间的剪纸、年画、刺绣、染织、玩具等，这些民间艺术品常常出于普通匠人之手，他们内心真实、朴素的品格自然流露到作品中。表现真实的情感是大艺术家终身所追求的。就笔墨而言，笔墨即气韵，气韵即人格。所以说由俗变雅是俗到极致（大雅），而显示出一种雅的特别风格（大雅），这便是五代荆浩所说的物之源、物之性，是真的根源所在。齐白石从民间艺术中吸收营养，使自己的艺术风格活泼、强健、质朴，有旺盛的生命力，从而形成了独具特色的艺术风格，这正是雅与俗结合的完美典范。

　　"格高而思逸"说明了品格高尚思想才能超逸；反过来说，思想超逸，作品的格调方能高妙。那么，怎样才能做到"格高而思逸"呢？关键还是人格的锻炼、心胸的涵养。绘画艺术是人类心声的体现，

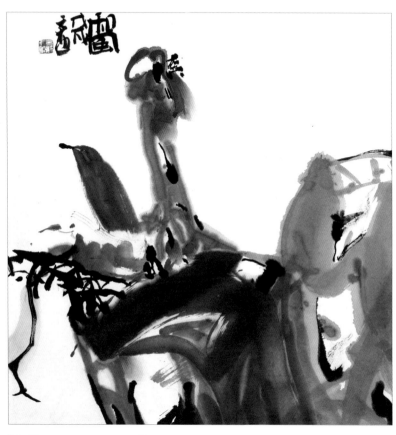

《和风》　63cm×68cm　2018 年

是人格力量的表现，画品的高低反映人品的高低，这和气韵与人品的关系一样，人品高，气韵才可能高。所以要做高格调的画家，要画出高格调的作品，得先学会做人，作画本身就是做人的一部分，在生活与艺术中都要尽可能免俗。宋·韩拙《山水纯全集》云："作画之病者众矣，唯俗病最大。"所谓俗病，往往源于人的品格，所以要"去俗"。如何去俗？自古有七分读书三分画之说，画家要多读书，培养

浩然之气，使心如天地，容常人之不容。与人相处，择贤为友，学其高尚情操，树起人生崇高的追求。避开邪、恶、丑、贪，有高尚的心灵，近于正、善、美、廉。久而久之，人格自然提高，画格亦自不俗。水墨画是一种特别强调中华民族精神和文化内涵的东方绘画，它传神，求气韵，讲格调，其本质是追求人格的完美，所体现的是以人为本的精神内涵。因为绘画艺术的主体是人，作品是画家人格的外化，高格调的作品归根到底要看体现的思想、情感和趣味是否纯真、纯正。一个真正的艺术家必须具有高尚的心灵，否则，其画作之格调也不可能高妙。"格高"的内涵是"思逸"，而纯真、纯正的心灵又是"思逸"内涵之所在。

三、张彦远论用笔与达意

唐代是中国封建社会的鼎盛时期，反映在其经济基础上的上层建筑中的文学艺术呈现出辉煌灿烂的情景。在绘画领域中，人们需要了

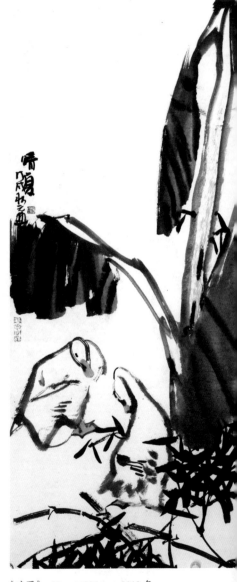

《晴夏》　68cm×136cm　2018 年

解绘画的历史和系统的理论，世称张彦远的绘画史论著作《历代名画记》也就在这个时期应运而生。这是一部中国乃至世界上最早的绘画通史，书中有许多精辟的理论，对后世影响深远。

张彦远（815—875），字爱宾，河东（今山西永济）人，官至大理寺卿，是我国晚唐时期著名的美术史家。其所著《历代名画记》的内容大致可分为三个部分：绘画艺术历史发展的评述；有关资料和作品的鉴识收藏情况；画家传记。书中还辩证地阐述了关于用笔与达意的种种关系。书中在论形似与用笔的关系时说："夫象物必在形似，形似须全其骨气；骨气形似，皆本立意而归乎于用笔，故工画者多善书。"说的是表现对象因而要立意。"立意"和构思有点相似，是创作的重要一环。要表达立意，其手段是用笔，因为用笔包括造型，同时表现造型的线条又要和书法用笔结合，中国画用线造型的线条和书法用笔的审美情态是一致的。用笔是造型的基础，是形似的物质依据，用笔不准确就不达意，既无形似可言，更谈不上气韵生动，这种将神与形的矛盾归为立意用笔，颇有见地。

在评顾恺之用笔时，张彦远说："顾恺之之迹紧劲连绵，循环超忽，调格逸易，风驰电疾。意存笔先，画尽意在，所以全神气也。"虽然还是谈用笔，但由用笔引发的"意"，应该是一个美学的命题，和传神、气韵同属一意识、思想等是统筹于物象之上，从形而上的角度对外物的关照，是人的主观思想的东西。具体地说，"意"是指情意和激情，在绘画创作中起着主导作用。意在笔先，是画家作画之前情意和激情的充分酝酿。只有"意"在先，则用笔、形象才能具体得到落实，作画过程中的审笔、审墨、审笔墨与意象才具有价值。这种"意"为先的创作理念和书法创作也同理，卫夫人《笔阵图》说："意后笔前者败，意前笔后者胜。"说明了"用意"是用笔成败的关键，

"意在笔先"才是唯一正确的途径，但此时的"用意"必须是在自然而然的状态下产生，不能有半点的做作，要无意于画而求意，不应被笔墨所役。要做到"挼落蹄筌"，始终以"意"为核心，反之，意在于画则失于画。

"意在笔先"是画家以情感支配用笔，是画家思想指挥用笔，"笔"是为了表达"意"服务的。但明白归明白，做起来实则不易，为了表达"意"的目的，作画之前应是全局在胸，精神专一，一气呵成，自然发泄表现胸中的情意和激情，这样才能做到"全神气"。如果只是提笔模拟物象，或边想边画，肯定是会影响"意"的表达，所以宋黄山谷说："先画竹于胸，则本末畅茂。有竹于胸中。则笔墨与物俱化。"

"画尽意在"是画家胸中之意在画上已完成，但情意犹在，包括画家"意"犹在和画面的"意"无穷。这是因为画家作画是靠情意和激情的驱动，画面只是"意"的载体，是意的外化，所以张彦远说："夫运思挥毫，意不在于画，故得于画矣，不滞于手，不凝于心，不知然而然。"这种"不知然而然"的状态是笔随意使，随机应变，符合情理。"不滞于手，不凝于心"是在放松的心态下将情意和激情自然流露。"画尽意在"的"意"同时又和张彦远在叙述吴道子时强调的"书画之艺，皆须意气而成"中的"意气"有一定的联系。"意气"是指偏激而产生的极端的情绪，有时人的情绪极端偏激才产生的"意"，作画时才"不知然而然"，这也正是大艺术家创作成功的根本所在。特殊的"意"和"意气"不是人人皆有的，也不可在笔墨中培养，唯一的途径是在画外。宋人郭若虚说："人品既已高矣，气韵不得不高。"明董其昌说："读万卷书，行万里路。"说明"意"和"意气"不是单凭技巧的修炼所能得的。

"意在笔先，画尽意在"是一个递进关系，由前一个"意"而引

《秋菊》　63cm×68cm　2018 年

发后一个"意"，实则是"意"的升华，是"意"的想象空间被彻底打开。

"画尽意在"落实到具体用笔上有两种情形，一是笔周而意周，二是笔不周而意周，两者各有优势。但张彦远似乎更偏爱后一种，在评张僧繇、吴道子时说："张、吴之妙，笔才一二，象已应焉。离披点画，时见缺落，此虽笔不周而意周也。"这是因为作品要求的意周不是论线的多少疏密，而在于是否准确表达完美的"意"，要求的根本是线的质量问题。如果绘画作品中的用笔是准确地概括、提炼出来，必可以少胜多，这就是所谓"多则惑、少则明"。用笔的内涵在于简约，不在于复杂，清代大画家八大山人高超绝妙的用笔，无不为后人称道。

"意在笔先，画尽意在"是讲究含蓄美的用笔精神，它体现了中国绘画特有的审美规律，而这种用笔规律则视为意象用笔。张彦远评画的五个标准中，最忌讳的是"历历俱足"。其云："夫画物特忌形貌采章，历历俱足，甚谨甚细，而外露巧密。"只注意局部和外表真实的用笔是与中国绘画审美观念背道而驰的，作画最重要的就是"意"

的表现，情感的传达，"意在笔先，画尽意在"提出了作画要画外有情，要意味深长。意高于笔，意决定笔，意先于笔，意大于笔的审美要求，成了中国绘画的特点和长处。

四、苏轼意胜于形的绘画美学观

苏轼（1037—1101），字子瞻，号东坡居士，四川眉山人。官至吏部尚书，一生仕途坎坷，屡遭贬谪。他是宋代伟大的文学家，为"唐宋八大家"之一，其书法则与蔡襄、黄庭坚、米芾并称为"宋四家"。苏轼在绘画方面的成就同样不凡，其有关文人画的理论，有力地推动了文人画潮流的发展。在一定程度上，可以说苏轼是文人画理论的实际奠基人，文人画的重要创导者。

苏轼文人画理论的诸多观点始终是直接或间接地强调"传神""意气"。从顾恺之开始，600多年来，"形"与"神"的关系在理论上一直相提并论，"以形写神""形神兼备"成了绘画的基本准则。顾恺之的"以形写神"、谢赫的"应物象形"、姚最的"心师造化"、张璪的"外师造化、中得心源"等绘画理论都力图在形与神之间求取平衡。直至以苏轼为代表的文人画理论一出，即使形与神、写实与写意之间的关系产生突变，改变了以往画界对形神关系的一致看法。苏轼极力强调神似，强调绘画抒情达意的作用，提倡写意精神，反对片面追求形似等诸多观点，为文人画的发展铺设了一条通畅的轨道。

写意精神一直贯穿于苏轼的文人画美学观中。"士人画"的概念也是他首先提出，其云："观士人画如阅天下马（千里马），取其意气所到。乃若画工，往往只取鞭策、皮毛、槽枥、刍秣，无一点俊发，看数尺便倦。汉杰，真士人画也。"苏轼认为士人画与画工画迥然不

同，前者注意"意气"，后者只取"皮毛"，即后者"谨毛而失貌"。因此，士人画不计较"形似"，而强调写其生气，传其神态。这在题画诗《书鄢陵王主簿所画折枝二首》中，表现得最为强烈。苏轼写道："论画以形似，见与儿童邻。赋诗必此诗，定知非诗人。诗画本一律，天工与清新。边鸾雀写生，赵昌花传神。何如此两幅，疏谈含精匀。谁言一点红，解寄无边春。"很明显，苏轼认为论画，如果以形似为准则，这样的见解就如同儿童一般幼稚。他认为形似没有什么价值，而强调表现"意"的重要性。

　　苏轼在《王维吴道子画》中云："……吴生虽妙绝，犹以画工论。摩诘得之于象外，有如仙翻谢笼樊。吾观二子皆神俊，又于维也敛衽无间言。"苏轼把吴道子与王维的画进行比较，从而认为吴道子的画豪放、妙绝，但和王维的画相比还是逊色，因为王维的画能"得之于象外"，而富有诗意，体现了文人画家在描绘对象时不求形似，而强调主观感受，重在"意"的抒发。为了寄托主体，画家应对物象主动进行取舍、概括、提炼，成为主观情感的物化形象。

　　所谓"得之于象外"，也就是突破了形似，得到了"常理"。"常理"即士人画讲求的"意气""性情"。但值得注意的是苏轼所说的"象外"，并非是鼓动画家完全不要物象，而是要得到物象的特性——性情，然后把物象的特性融化于自己的性情中，最后所流露出的是主体的情感。所以，画中的"象"，乃是物的"象外"，即为画家主观的"象内"，亦即"写意"之"意"，不再是常人所见之象。

　　总之，无论从哪个方面论画，苏轼都在极力推出他的文人写意绘画理论。为文人画的发展壮大培植土壤。事实也是如此，苏轼作为文人画理论的突出代表，所提倡的诸多观点，使宋代绘画中院体与士体得到明确的区分，从而使具有文人气质的画被视为绘画的正宗，促进

了宋代绘画中求"神似"、求"意足"的文人画风渐成趋势，中国古代绘画新的一页从此被揭开，它不仅影响着绘画创作走向，还改变了人们传统的审美习惯，使中国水墨画发生了划时代的巨大变化。

五、赵孟頫与"古意论"

赵孟頫（1254—1322），字子昂，号松雪道人，吴兴（今浙江湖州）人，宋朝宗室后裔。他生于宋元鼎革之际，南宋灭亡后，被推荐仕于元而得重用，官至翰林学士承旨，死后封魏国公。在艺术上，赵孟頫是开一代风气的人物，他精通音乐，长于鉴定古器物；在书法方面，诸体兼精；在绘画方面，各科皆擅。在中国艺术发展史上，是一个罕见的全才。

在绘画方面，赵孟頫同宋代的文人画家苏轼、米芾一样，不仅身体力行，并且提出了著名的绘画美学观点——"古意论"。古意论从总体上来说，是借复古之名以创新；从技法形式的角度而言，则是明确主张以书入画。其复古的真正目的，只是要"尽去"两宋宫廷画风的写实格法，以大力伸张文人画风的写意体制。

赵孟頫说："作画贵有古意，若无古意，虽工无益，今人但知用笔纤细，敷色浓艳，便自为（谓）能手，殊不知古意既亏，百病丛生，岂可观也。吾所作画，似乎简率，然识者知其近古，故以为佳。此可为知者道，不为不知者说也。"这里说的"今人"指的是学习南宋画法的人。今人"用笔纤细"指的是南宋马、夏一派的纤细刚劲的线条，这种线条缺少弹性和变化，不符合文人所欣赏的文雅、柔和、潇洒的标准。赵孟頫气质温顺、性格平和，追求古意是由他的审美理想所决定的，这与北宋文人画追求"萧条淡泊""闲和严静""萧散简

《荷香风淡淡》 63cm×68cm 2018年

远""平淡天真"的境界是一致的。他认为宋代风尚不足学习，应当学唐。他说："宋人画人物，不及唐人远甚。予刻意学唐人，殆欲尽去宋人笔墨。"主张古意，实则是重神似，重笔墨韵味，而不是南宋工丽纤巧的院体风格。

在唐代以前，画家还没有自觉地把古意作为追求的目标，也没有作为评画的标准。在理论上把"古意""高古"作为绘画的审美标准和评画的标准，大兴于米芾。米芾好古，他"衣冠唐制度，人物晋风流"。米芾在他的《画史》中多次提到这两个词，都是就画的本体意境而言。如"武岳学吴，有古意""余乃取其高古，不使一笔入吴生""余家董源雾景横坡全幅，山骨隐显，山梢出没，意趣高古"，等等。另外，苏东坡、黄庭坚、欧阳修也偶尔提到"古意""高古"等词，但未达到米芾那样热心的程度。经过米芾的论倡，"古意""高古"遂成为绘画审美的一个重要标准。但把古意作为绘画审美的权威标准，要归功于赵孟頫的大力倡导与努力。

古意论的核心是追古蕴新。《老子》云："反者，道之动。"顺着

旧路走下去，并不谓之古。反向古，实际上是隔代继承发展。赵孟頫不师南宋，而以唐、五代为主，画风自然出了新意。这种新意是他借古人之笔意，抒发自己之情怀，故有其时代风格和精神。

为什么复古可以取得很高的格调呢？这是因为在任何社会里，人愈世故，功利就愈占上风，思想就显得更复杂，真和朴的东西就会减少，高雅的作品也就很难产生。春秋和战国时期，由于社会发展太快，人的变化也太快，真和朴相应减少，所以老子和庄子都大声疾呼，要"返璞归真"。一般来说，社会愈发达，艺术就愈缺少真朴。试想：当今社会在绘画领域里"高古"的作品是不是愈来愈少了？愈古的作品愈高雅，愈后的作品愈低俗。那么，怎样才能创造"古意"之作呢？首先，要得古人之心，多读古人的优秀书籍，得其真朴的精神，高雅的品质，"即雕即凿，复归于朴"，从而慢慢进入古人淳朴之境。也就是说，首先改变艺术主体，然后才能改变艺术的本质，进入古雅的境界，人便也古雅起来，其作品也就自然古雅起来。这就是"古意论"的价值和意义。

赵孟頫提倡"古意"的同时，还主张"书画同源"，以书入画，他在《秀石疏林图》卷后自书一诗云："石如飞白木如籀，写竹还于八法通。若也有人能会此，方知书画本来同。"这首诗的意思是：用飞白法写石，用篆法写木（树），写竹更要和各种书法相通，结论是"书画本来同"。以书入画这一观念的萌芽始于魏晋南北朝时期，南齐谢赫所著的《古画品录》中关于"六法"的第二法即是"骨法用笔"。另外，唐人张彦远对书与画在用笔、风格等方面的关系做了积极的、肯定的评价。苏东坡也从文人画的角度加以发挥，强调书法用笔与绘画的内在联系，但都不如赵孟頫实践得彻底，在理论上也不太具体和明确。把书法用笔自由自在地运用到画中，是为作品增添"古

花鸟扇面　20cm×60cm　2016 年

意"内涵必不可少的手段，书法美学理论在南北朝时期就非常成熟，在当时，绘画美学中不少理论也不得不依附于书法美学理论，水墨画借鉴、融合书法用笔，增添了画的"古意"内涵。"书画同源"、用笔同法的理论经赵孟頫更高扬至近现代仍长盛不衰。近代吴昌硕"予偶以写篆法画兰"。又有《挽兰句》诗曰："画于篆法可合并，深思力索一意唯孤行。"黄宾虹曾说："赵孟頫谓'石如飞白木如籀'颇有道理，精通书法者，常以书法用笔于画上。吴昌硕先生深悟此理："我画树枝，常以小篆之法为之"，等等，书画同源、用笔同法成了古今书画界的自觉认识和不懈追求。

赵孟頫论画以"古意"为核心，重书法入画，同时也提倡师法造化。他在一首诗中写道："桑仁未成鸿渐隐，丹青聊作虎头痴。久知图画非儿戏，到处云山是吾师。"强调"心师造化"。赵孟頫作品如《洞庭东山图》《西山图》《鹊华秋色图》，等等，都是从生活中来，是他重"古意""师造化"的实践证明。赵孟頫的古意论丰富了文人画的艺术理论，拓展了文人画的发展空间。

六、倪瓒及其"逸气说"

倪瓒（1306—1374），字元镇，号云林，江苏无锡人，元代后期的山水画家，著名的"元四家"之一。倪瓒50岁前家业殷富，隐居不仕，过着庄园地主的闲适生活；五十岁后，因避元末社会动乱，携家人遁迹江湖，过着穷苦而清高的生活。倪瓒具有多方面的艺术才能和修养，自幼饱读儒家经史，善于琴书诗文，对老庄、佛理都有较深的研究，其传世著作为《清閟阁集》。该集收录了倪瓒的许多论画文章与画跋，集中体现了作者的绘画主张，其中以"逸气说"最为著名，影响甚大。

倪瓒的"逸气说"是其主要的绘画美学观，透露了他对绘画功能的认识和主张。"逸气说"认同宗炳等人的"畅神论"，提倡绘画的作用是抒发个人胸中的逸气，他在《清閟阁集》题画诗文中抒发情怀，说："（张）以中每爱余画竹，余之竹聊写胸中逸气耳，岂复较其似与非，叶之繁与疏，枝之斜与直哉。或涂抹久之，他人视以为麻为芦，仆亦不能强辩为竹，真没奈览者何，但不知以中视为何物耳。"从中可知，倪瓒作画明显强调的是情感的抒发，至于所描绘对象的形似无关紧要，甚至别人把其画的竹视为麻蒿、芦苇，也根本没有辩解的必要。实质是得意忘形，强调逸、神、韵。

逸品的提出始于唐李嗣真。朱景玄的《唐朝名画录》中也将画分为"神、妙、能、逸"四品，其中逸品乃"格外有不拘常法"者。逸品画，一是指画家本人超逸，二是指画法超逸，不同流俗。至北宋，黄复休将逸格确立为正规绘画而放在首位。古人主张天人合一，画山水实为写心境，要想画"逸"，则人须"逸"。人之逸有二：一是高逸，二是放逸；高逸趋静，放逸趋动。倪瓒为高逸的代表，他的逸气

《山茶》 63cm×68cm 2018年

说体现了主体自身的存在意义，他的画体现了荒寒之境，尤为超凡脱俗。

倪瓒非常注重绘画的审美娱悦功能。他在《答张藻仲书》中说道："仆之所谓画者，不过逸笔草草，不求形似，聊以自娱耳。"不求形似的"逸笔"正是表达胸中"逸气"的手段，是自娱的途径，因而不应将"逸气"与"逸笔"分而论之。聊写胸中"逸气"是倪瓒绘画美学的重要理论，但不要误以为他就不注重物象的形而采取轻率的笔墨，其实恰恰相反，为了表达"逸气"，画中对形与笔墨的要求更为精到，是形与神的高度集中。倪瓒所不求似的"形"是与"逸""神"无关的形，并非对所有的形都无所谓。这种对有用之"形"的重视，和文人画的艺术追求相吻合，同时也是一种典型的时代审美风尚。倪瓒所追求的"逸气"，可以看作是宋代文人画家们标榜的"士大夫气"审美认识在精神上的升华。要体现"逸气"，仍然离不开绘画主体素养、修为的精深高妙。从技法层面而言，要求状物要用简远、精简的形式而出之，不为繁复细碎之态所缚。故而倪瓒的画，不论山水，还是竹石，构图清晰简明。疏山淡水，修竹整石，极为重视整体感，而不是以细密刻画为能事。最终，画家笔下呈现的是一派满盈清逸之气的画境。

北宋时期的苏轼、文同、米芾等人开了文人画的先河，他们提出的关于文人画的理论当为逸气说的先声，但其理论似乎过于宽泛。而逸气说在涉及绘画艺术内在精神的同时，对相应的语言要求也更为严

格，是对文人画理论过滤后的产物。而这个"滤器"就是一度被士大夫忽视的绘画本体语言，士大夫画有过分讲求"画外功夫"之弊，漠视具体直观的重要性。高深的内容如果没有与之相符的形式表达，则内容永远是空洞的。从倪瓒的作品中，我们可以体会到造型虽简，笔墨却能精到地体现出作者丰富细腻的心境。这种高深的本体语言正是传达"逸气"的重要手段。如倪瓒晚年力作《渔庄秋霁图》，以三段式平远的构图出之，比之宋代士大夫画家具有更为清晰的构架意识；而对近处坡陀、中间湖水、远处重山以及数株秋木的刻画，也明显比前人精工细致。以寥寥之景充分地烘托出凄清寂寥的深秋思绪，同时也和盘托出作者沉郁清寂的心理状态，这便是逸气说在画中的具体呈现。

　　逸气说的提出，是时代政治的一种反映，在元代特殊的社会环境中，士大夫们认为既无君可忠，也无国可爱，再加上科举制度的取消，文人们因此便滋生了"闲逸"之气，"逸气"的抒发变成了唯一选择的艺术主题。这种以"逸气"审美精神为核心的绘画，几乎成了元代绘画精神的代表，对后世董其昌"南北宗"理论的形成产生了重要的启迪作用。

水墨画多元审美观

水墨画发展到明清已经呈现出极具突破性的格局，出现了应运而生的绘画美学理论，这种现象在绘画史上是具有划时代意义的。

一、董其昌的"南北宗论"

中国传统水墨画（此处主要指山水画）到了晚明，被书画大家董其昌判然分为南北二宗，并极力推崇南宗。自此，尚士气，讲文养，追求笔墨自身价值的南宗绘画蔚然成风，声势大振，逐渐成为中国水墨画的主流。

董其昌（1555—1636），字玄宰，号香光居士。松江华亭（今属上海市）人。他出身进士，做过太子太傅，官至礼部尚书，但他却心存清远，勤于书"南北宗"之说见于董其昌所著《容台别集·画旨》，原文如下："禅家有南北二宗，唐时始分。画之南北二宗，亦唐时分也。但其人非南北耳。北宗则李思训父子着色山水，流传而为宋之赵干、赵伯驹、伯骕以至马、夏辈。南宗则王摩诘始用渲淡，一变勾斫之法，其传为张璪、荆、关、董、巨、郭忠恕、米家父子，以至元之四大家，亦如六祖之后有马驹（马祖道之一）、云门、临济，儿

孙之盛。而北宗微矣。要之摩诘所谓云峰石迹、迥出天机、笔意纵横、
参乎造化者，东坡赞吴道子，王维画壁，亦云；吾于（王）维也无间
然。知言哉。"董其昌"南北宗"的划分是受到"禅宗"的"南顿北渐"
的启示，并相应地把画分为南北两大宗派，且极力推崇南宗。根据董
其昌论述可知南宗一系以王维为宗主，以董源为实际领袖，以"米家
父子"和"元四家"为中坚，而北宗一系以唐李思训为宗主，以马远、
夏圭为中坚，并由此得出结论，南宗一系的画重天趣，柔润而有韵致，
笔墨多变化而含蓄、内蕴丰富，而北宗一系马、夏的作品几乎全是刚
性的线条，猛力地大斧劈皴，刻实外露。可见"南北宗"划分的理论
基础主要是受苏轼美学观的启蒙和米芾绘画美学观的影响，是董其昌
提倡"以淡为宗"、标举虚灵妙应的禅语式审美观的具体落实。

所谓的南宗画，实即逸品画，亦即虚静、淡泊、含蓄、文雅风格
的绘画；所谓北宗画，实即精工实能、处处见笔的绘画。董其昌只推
崇偏于用笔具阴柔之美的画风，把柔、淡、静、雅的艺术风格定为正
宗。因而，尚士气，讲文养，追求笔墨韵味，强调书法修养的画风逐
渐成了中国绘画的主流。到了清初，南北宗论被"四王"推崇为金科
玉律，以仿古为能事的"四王"对南宗推崇备至，并一直贯穿于整个
清代的绘画发展历程。

董其昌构建了南北宗绘画理论体系，并身体力行，努力将其审美
理想表现于自己的绘画作品之中。董其昌特别强调绘画创作主体的悟
性，认为只有具备了一定悟性的画家，才能敏锐地体察到笔墨的内涵
而脱俗。纵观董其昌的作品，也多为仿古之作，真正有实景可察、对
景写真的却并不多，但他在对古人的绘画图式进行"重组""整合"
后，作品却一派生机。

其实，北宗画也并非置主体意识于不顾，院体画也不能与西方写

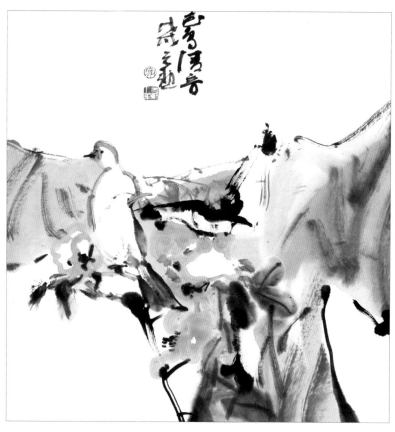

《花鸟清音》 63cm×68cm　2018 年

实绘画等同视之。李唐、马远、夏圭的作品是斧劈皴，与所描绘的对象有内在的联系，其皴法已经是加工、提炼、主观化了的程式化符号。因而，不论是南宗或北宗皆以流露主观情怀为主，只不过南宗画境虚灵，北宗画法刻实；南宗偏静，北宗偏动而已。南北宗画风一动一静才是两者区别的根源。董其昌极力推崇南宗，虽然使得南宗崇尚文养

士气、讲究笔情墨韵的优秀画风成为主流，却也无形中阻碍了绘画向多元化的发展。一味崇南贬北，抹杀院体画和写实风，助长了人们对必要的绘画技巧、功夫的轻视。还有使后世不少泥古不化者，终生辗转于"四王"门庭，从而导致了绘画样式单一、面貌重复。

总而言之，"南北宗论"虽然不免有偏颇之处，但其重要意义在于发现并总结了绘画史上两种不同审美观念的主要画风，勾画出从唐代至明代文人画与画家画这两条路线；从审美境界和笔墨技法的角度区分出文人画与非文人画，从而使山水画发展的脉络显得简明清晰。董其昌的"南北宗"理论是对日趋成熟完善的文人画系统的总结，并具有集前人之大成、开后人之先河的意义。

二、徐渭"独抒性情"和"生动""生韵"的绘画观念

徐渭（1521—1593），字文长，号青藤，山阴（今浙江）人。在文学、戏剧、书画方面都有极高的造诣。他一生饱经忧患，历尽坎坷，对世态炎凉感触颇深。其为人愤世嫉俗，狂放任性，不拘于封建礼法，不肯曲眉折腰于权贵之人。

在绘画艺术上，徐渭不趋时尚，不盲从古人，轻视格法，直抒性灵，追求个性解放，一扫前代文人画温文尔雅的画风。其绘画创作以花卉为多，采用泼墨手法，大笔侧锋疾扫，纵横恣肆，激情奔宕，笔墨淋漓。徐渭的绘画"无法中有法""乱而不乱"，开一代大写意新风，把明代的花鸟画发展推向了顶峰，对后世影响深远。

明末以降，在高扬主体、变物为我的情感美学思潮影响下，市井美代替了玄澹美，个性美代替了和谐美，冲突美代替了约束美，出现了艺术史上前所未有的个性化现象。徐渭"独抒性情"和"生动""生

韵"的绘画观念就是在这样的历史文化情境下萌生的。

徐渭主张绘画要"独抒性情",表达自己特定的气质、胸次,实与元代倪瓒的"逸气说"相仿佛。为达到"适我之境"(成复旺称),更鉴于水墨画的特殊性,徐渭认为画什么不是可以随随便便的。比如,他不喜欢牡丹,认为"牡丹为富贵花,主光彩夺目,故昔人多以勾染烘托见长。今以泼墨为之,虽有生意,终不是此花真面目"。同时,他不喜欢牡丹,还因为牡丹象征富贵。他高洁自适,说自己"性与梅竹宜,至荣华富丽,若风马牛弗相似也"。这种偏爱,体现出他的人生志趣和艺术价值取向。

为了达到独抒性情的目的,徐渭主张采用相应的特定表现手法。如画象征富贵、"光彩夺目"的牡丹,用勾染烘托;画奇峰绝壁、大小悬流、怪石苍松、幽人羽客,则以"墨汁淋漓,烟岚满纸,旷若无天,密若无地"的章法构成。为表现艺术个性,他往往不拘成法,强调夸张之美、反常之美。为了直抒胸臆,徐渭主张在创作中"挥挥洒洒,皆著我意"。在一幅《墨葡萄》题画诗中,他写道:"半生落魄已成翁,

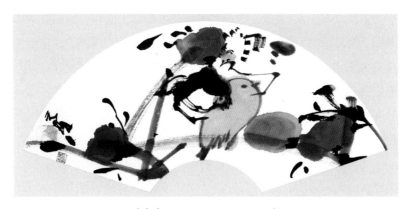

花鸟扇面 20cm×60cm 2016 年

独立书斋啸晚风。笔底明珠无处卖，闲抛闲掷野藤中。"体现出一种不为人识又自我解嘲的思想感情，将自我和社会巧妙地连在一起。

此外，徐渭在绘画艺术上追求自然天成，强调"生动""生韵"，不求形似。他认为人为的布置安排不如自然真实绝妙，应置于心而得之于手，才是真正的艺术创造。他在《书谢叟时臣渊明卷为葛公旦》中说："吴中画多惜墨，谢老用墨颇侈，其乡讶之。观场而矮者相附和，十之八九。不知画病不病，不在墨重与轻，在生动与不生动耳。"在徐渭的笔墨观念里，生动与否是绘画成败的关键，用笔用墨皆应为"生韵"服务。生韵与传统的"气韵生动"含义相近，但更具"有生气、有韵致"的新内涵。

徐渭的艺术观与创作实践是中国道家思想背景下的痛苦越大、美的力量也越大的产物。换言之，就是以庄子思想观念为依托的道家思想在绘画中挥写宣泄的体现。

三、"四王"守法、仿古的绘画观

所谓"四王"，是指王时敏、王鉴、王翚和王原祁，他们是清初画坛上极具影响力的山水画家，他们修养全面，功力深厚，注重于传统绘画图式构成，尤其致力于南宗山水，对文人画研究得精深透彻。他们极其重视笔墨自身的规律和审美价值，其笔墨造诣已达到了时代最高水平，并成为当时正统绘画的代表。他们以"守古""仿古"为能事，甚至以仿古的水准作为判断作品优劣的最高标准。

复古运动在中国历史上早已有之，且取得了很好的成就。在绘画方面，北宋末期的复古运动、元代赵孟頫及其领导的复古运动成就也很显然。但所师的必须是真正的古。师不古之古只是师旧。"四王"

守古、仿古，其本意就是要改变艺术的主体，进而再改变艺术的本体。然而，他们过多地耽溺于师法古人之迹，而疏于对古人之心的探求，这不仅体现在他们作品中，而且更多地体现在他们的诗文和理论中。

王时敏（1592—1680），字逊之，号烟客，江苏太仓人，曾做过太常寺卿，与董其昌过从甚密，得其言传身教。他作画以仿古为最高准则，强调"一树一石，皆由原本""力追古法"。如他在《山水图》上自题："……田庐雨窗多暇，漫尔点染，意亦欲仿子久，口能言而笔不随，未曾得其脚汗气，正米老所谓惭惶杀人也。"另外，在他所著《西庐画跋》中，也反复强调"与古人同鼻孔出气，下笔自然契合"。从中我们可以看出王时敏时时叹服古人、不敢越雷池半步的审美心态。王时敏在理论上甚至是坚决反对自出新意，见到别人的画有己意者，便十分反感。在《西庐画跋》中，王时敏说："迩来画道衰熠，古法渐湮，人多出新意，谬种流传，遂至衰诡不可救挽。"

王鉴（1598—1677），字玄照，号湘碧。他和王时敏是同乡，著有《艺苑卮言》等书，对艺术研究颇有价值。他的画论见其所著《染香庵画跋》。王鉴的绘画理论也是仿古，而且声明必以董、巨为宗，他说："画之有董巨，如书之有钟王，舍此则为外道。"可见他也是把"古人"视为最高标准。

王翚（1632—1717），字石谷，号耕烟，江苏常熟人。他亲得王鉴、王时敏的言传身教，学古自然不凡。他学画不仅限于"南宗正派"，又注重对真实景致的体察。王石谷的理论主张见诸其所著《清晖画跋》，其中有一句名言最为人称道，其云："以元人笔墨，运宋人丘壑，而泽以唐人气韵，乃为大成。"可见其眼界比较宽广。由于分心于对客观物象的观察，王翚的笔墨稍逊于王原祁，但在丘壑的生动和多样性方面，他又胜过王原祁。

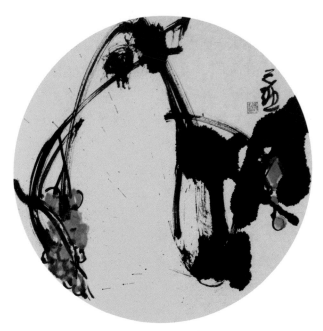

圆扇　40cm×40cm　2017 年

　　王原祁（1642—1715），字茂京，号麓台，江苏太仓人，为王时
敏之孙。在"四王"中，他的理论阐述最为完整。王原祁的论画著作
有《雨窗漫笔》和《麓台题画稿》。其画论更多谈"法"和"仿古"，
这也是"四王"的共同特点。他的《麓台题画稿》共 53 篇，篇篇谈
仿古，仅仿黄子久就有 26 篇，每篇题目总是"仿董、巨笔""仿梅花
道人""仿叔明""仿云林"，等等，而又以仿黄子久为主。他说："余
弱冠时，得先大父指授，方明董巨正宗法派，于子久为专师，今五十
年矣，凡用笔之抑扬顿挫，用墨之浓淡枯湿，可解不可解处，有难以
言传者。余年来渐觉有会心处，悉于此卷（指黄子久画）发之……"

可见王原祁 50 年全学黄子久，而且他还规定别人学画不能离开黄子久，否则便称为"时流杂派、伪种流传"。其艺术标准不免有些概念化和单一。王原祁的绘画理论中有一些是积极的、可取的，比如他曾谈到绘画创作中画家的人品、气质、胸次的作用，意匠经营的作用，创作激情的作用，广泛修养的作用，等等。他说："山水苍茫之变化，应取其神与意""但得意、得气、得机，则无美不臻矣"。又认为"作画以理、气、趣兼到为重，非是三者，不入精、妙、神、逸之品"。这里所说的理、气、趣皆是由特定的笔墨技巧所造成的某种情境，从笔墨的独立审美角度来看此观点有独到之处。他主张作画应有"言外意"，不然，便将有"伧父气"。

"四王"倡导"仿古、守法"的绘画观，以一种极为小心、温和、稳重的态度面对生活、面对艺术；所提出的"师古"，是艺术创新的基础，是臻于妙境的必由之路。然而，问题在于如何"师"。如果泥古而不化，拜倒在古人脚下，墨守成规，那就不可取了。艺术创作离不开汲取古人精华，但同时又要别出心裁，别开生面，这才符合艺术发展的规律。当今的人们研究"四王"及其"仿古守法"的理论，应当去芜存菁，才能辩证地探究出"四王"绘画理论的价值。

四、石涛"无法而法"的绘画美学观

石涛（1642—1707），俗姓朱，名若极，号苦瓜和尚、清湘老人，广西桂林籍，明宗室后裔，是清初画坛上著名的"四僧"之一。石涛的画论集原名为《苦瓜和尚画语录》，晚年时自易名为《画谱》，今通称《画语录》。《画语录》共 18 章，以精辟的论述，真切地表述了他在艺术生涯中的所思所想和创作经验，具有很高的理论价值。

　　石涛关于绘画法则的论述，主要集中在《画语录》之《一画章》《了法章》《变化章》中。其中"无法而法"的论点，尤其体现了他的革新创造思想。所谓"法"，又叫"法则"，是人类在社会实践活动中对事物规律性知识的总结，是人类的行为准则。"法"在艺术上既有规范之意，又有方法之谓，它是传续经典文化艺术的必要条件。中国画的法，是从东晋、南朝才开始从无到有、从少到多发展起来的理论。宋代黄庭坚在论苏轼的书法时写道："士大夫多讥东坡用笔不合古法，彼盖不知古法从何出尔。杜周云：三尺（法律的代名词）安出哉？前王所是以为律，后王所是以为令。余尝以此论书而东坡绝倒也。"既然法是由人而立的，那就是可改变的。因此，黄庭坚认为艺术创作一定要用古法来衡量得失，是滑稽可笑的。

　　在清初的仿古论者眼中，古人之法是至高无上，不可更改的，以至于画坛上形成了临摹成风、陈陈相因的不良习气。然而，石涛则不随波逐流，主张创新，坚持自我的艺术面目。他说："至人无法，非无法也，无法而法，乃为至法。"这里的"至人无法"是说有大智慧的人不受任何成法的约束，能够变化无碍。又说："化然后为无法。"可见"无法而法"的"无法"意在于"化"。所谓"化"，即指法的变通，是法的弘扬，有识无"化"则"识拘"，有化无法则"失度"。"古者识之具也。化者识其具而弗为也。具古以来，未见乎人也。"明确主张"具古以化"，反对泥古不化。石涛还进一步从经（即常理常法）与权（即特殊性）之间论述"有经必有权"以及"有法必有化"的辩证关系，明确了变化与创造的理论依据，从而得出"无法而法，乃为至法"的结论。

　　"无法而法"是讲绘画的法则并非固定而不可改变，应当随境而变，就其变化而言谓之无法，但在变化与创造之中又要不违背绘画

花鸟扇面　20cm×60cm　2016 年

的规律，它是无法与有法的统一，故石涛称其为"至法"。石涛强调
"无法而法"，乃处处突出自我，反对泥古不化，反对以古法和某家法
为己法。"无法而法"的思想，根源于石涛的"一画"理论。其云：
"立一画之法者，盖以无法生有法、以一法贯众法也。"又说："是一
画者，非无限而限之也，非有法而限之也。"充分阐明了"无法而法"
是无法与有法、无限与有限的统一。"无法而法"是石涛对绘画法则
的根本看法。石涛尤为重视绘画法则的生成规律，他讲："山川人物
之秀错，鸟兽草木之性情，池榭楼台之矩度，未能深入其理。曲尽其
态，终未得一画之洪规也。"从中可以得出绘画法则生成的客观依据。
它是创作主体对山川万物运行规律和生命形态的体悟与把握。画家只
有深入大自然，了悟山川万物之理，曲尽山川万物之态，才能不被陈
法所束缚，创造出新的绘画法则。在这里，石涛特别强调画家在面
对大自然时的直接的审美体验的重要性，在心灵与大自然的碰合过程
中，挖掘出新的生命意蕴，焕发出新的创造意识，才能创造出新的绘
画之法。

要创造新的画法，同时又要做到画山、画水、画树、画人物都能生动传神，这就需要画家解脱物与我两方面的束缚。故而石涛说："夫画者，从于心者也。""从于心"即是充分发挥创作主体的主观能动作用。画是精神产品，如果只从于物形，便成了标本一样的形似，如果只从于古法，就成了机械的复印。因而石涛在《大涤子题画诗跋》卷一中以"虚灵只宇，莫作真识想，如镜中取影"来概括山水画与自然山水的关系，画境不是直接摹写某处自然的物境、实境，而是经过创作主体精神和情感过滤的心境——虚境。虚境的体现，是画家创造的第二自然。

"无法而法"最本质的问题是创作主体生命意识的觉醒。石涛批评那些"动则日：'某家皴点，可以立脚。非似某家山水，不能传久。某家清澹，可以立品。非似某家工巧，只足娱人'"。"某家缚我也，某家约我也。我将于何门户？于何阶级？于何比拟？于何效验？于何点染？于何鞹皴？于何形势？能使我即古而古即我？"石涛认为说这话的人是"知有古而不知有我者也"，石涛强调的是自己的心，自我立的"一画"之法，无所谓古人的法，如果有法，这就是法。因此他高呼："我之为我，自有我在。"艺术中的"我"是创作主体的表现的思想感情的不同，故其所要求和所适用的法则也各不相同。如果无视画家自身的特殊性和生活的发展变化，一律要求画家硬套前人法则，那就等于将古人的面目心肠安在今人的身上。

石涛以开顶风船的勇气，高喊出"借古开今"的口号，提出"无法而法，乃为至法"的绘画观点，高扬"我自为我，自有我在"的自我意识，对拟古、摹古成风的清初画坛，起到了振聋发聩的作用。

第二章

水墨花鸟画的创作

圓扇　40cm×40cm　2016年

∴ **访谈主题**：水墨花鸟画的产生与发展

∴ **访谈主线**：以水墨花鸟画成熟时期的四位花鸟画大家为例，阐述各自的画风及特点，以及对当下水墨画花鸟画现状的分析。

∴ **访谈地点**：一二一大街寇元勋第一工作室

∴ **访谈人**：寇元勋、陈解军

问：寇老师，中国水墨花鸟画发展至今，您有什么体悟？

答：我现在所谈的水墨花鸟画实则是在讲写意花鸟画，之所以用水墨花鸟画的方式来叙述，是因为花鸟画在唐代已经独立成科。水墨花鸟画完善于宋代，成熟于明清。水墨花鸟画蕴藏着深厚的传统文化底蕴和独特的表现形式，体现了画家亲近自然、回归自然的审美理想。而今，水墨花鸟画已经形成一套拥有独特笔墨语言的理论体系。

问：历代花鸟画大师中您最推崇哪几位？

答：在水墨花鸟画发展过程中，有四位极有建树的水墨花鸟画家不得不提，他们是徐渭、朱耷、吴昌硕、黄宾虹。他们的艺术成就代表了水墨花鸟画发展的最高峰，当今的水墨花鸟画家难以逾越。

问：能否分别谈谈四位大师的艺术特点？

答：徐渭是水墨大写意花鸟画的开创者，为水墨大写意花鸟画的创作打开了一道大门，他的画恣意奔放、疾风骤雨、纵情无边。

朱耷可谓五百年难遇的大师，他的画冷逸空远，理性和感性高度统一，其画在空间分割、用笔用墨上皆是古往今来独一无二的。

吴昌硕与西方油画"现代绘画之父"塞尚在对物象的刻画上有异曲同工之妙，他们都把物象的本质理解为体积、重量和空间。吴昌硕的花鸟画以厚重朴拙、大气雄强闻名于世，极具雕塑感，对后世影响深远。

黄宾虹是山水画的一代宗师，但其花鸟画亦独树一帜。先生的花鸟画从容淡定、笔墨超然、设色古雅、天真烂漫、自然成趣。

问：当下水墨花鸟画的形式如何？

答：水墨花鸟画发展至今已形成多元格局，各种探索性风格和流派层出不穷。然而，看似热闹纷呈的背后，真正有建树的画家屈指可数，其主要原因是当今习画者的价值判断出现偏差，审美趣味不高，以至于好的作品不多。

问：您对学好水墨花鸟画有什么见解？

答：我个人认为，学好水墨花鸟画的要素很多，比如天资、格调、笔墨、学养、持之以恒等各方面的问题。以下几节所谈内容是我30余年来在水墨花鸟画创作、教学及理论研究中得出的经验，仅供大家参考。

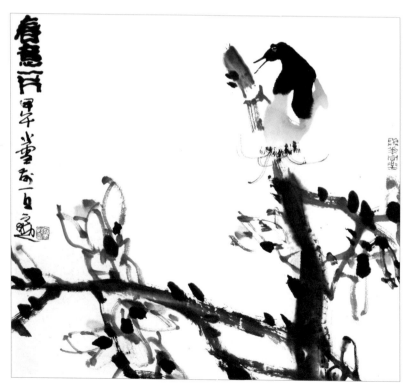

《春意一片》　63cm×68cm　2014年

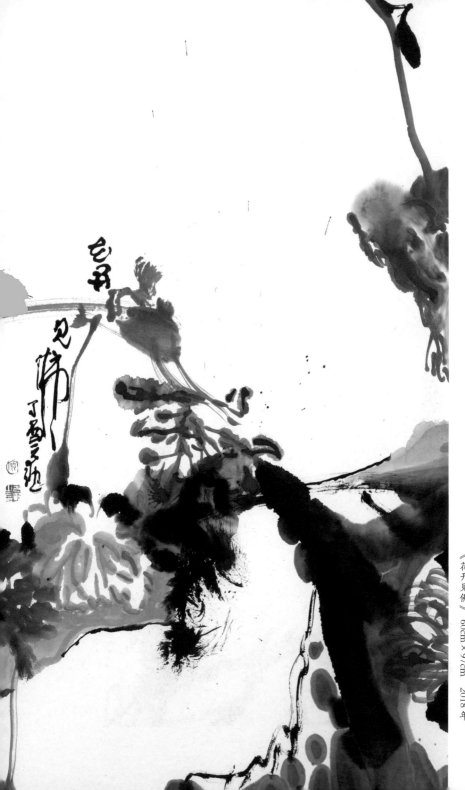

《花开见佛》 60cm×97cm 2018 年

∴访谈主题：研究格调背后的思想以及"格"与"思"之间的关系

∴访谈主线：通过"格高而思逸"这一重要理论，从多方面阐释作品背后作者的审美、格调、雅俗等的区别，得出画家提高学养，锤炼人格，学习文人画中美学思想的重要性。

∴访谈地点：一二一大街寇元勋第一工作室

∴访谈人：寇元勋、彭光燕

问：老师，"格高而思逸"的绘画理论是谁最先提出来的？

答："格高而思逸"是梁元帝在《山水松石格》中所论述的重要绘画美学观点。虽然《山水松石格》早已被证明属于后人托梁元帝之名的伪作，但此篇仍可作为研究中国早期绘画理论的重要文献。其中谈到，格调与思想是评判作品高下的标准，这一美学观点对后来的绘画发展产生了深远影响。作品格调的高低与其作者的思想内涵有密不可分的联系，在水墨花鸟画悠久的历史发展中，以作品的格调来衡量作品的艺术价值已成共识。

问：历代水墨花鸟画大师的作品格调高宏、思想深远，与造化是否有关系？

答：事实上，一幅作品的高下关乎画家本人，画家的性情、才情以及价值判断与作品格调高低、造化有直接关系。宋人郭若虚曰："气韵非师"，清楚地表明了格调的重要性。

问："清流高华"是不是代表文人画的主要美学思想？

答：文人画是水墨画的中心组成部分，文人画极其强调思想灵魂、气韵格调、学养画功，讲究清空淡雅、华而有实。总而言之，追求的是"清流高华"的境界。

问：文人画追求的"清流高华"的境界是不是一成不变？

答：事实上，文人绘画的美学思想较为宽泛，也处在不断发展中，并且是一个动态的发展过程。文人画自北宋伊始，一直以优秀文人绘画思想为主导不断发展，元、明、清初发展至高峰，清末画坛普遍呈现出萎靡不振之势。吴昌硕可谓应运而生，一改纤弱不振的萎靡之风，创造出雄浑粗犷、振奋人心的新水墨花鸟画，给文人画开创了新的世界。

问："清流高华"是不是一种审美理想？

答：按照中国传统绘画美学的标准，"清流高华"既是品格的呈现，又是审美的追求。古人云："澄怀味象"，说的就是洗心革面、干净做人，只有这样，智慧之树才会开花结果。因此，从人的心灵和理想出发，不断为作品的高洁、高古、华而有实而努力探索，方可成就高华。

问：现在的水墨
花鸟画大多都很
俗气，是不是与
画家本身有关？

答：水墨花鸟画极重纯真纯正之气韵，格调高的作品透露出画者心灵世界的纯正度，而格调低的作品透露出的则是匠气、村气、媚气、甜俗气和脂粉气。古人云："俗病难医"，而今人同样存在这个问题。当今的画坛，俗人画俗画，俗人赏。

问：如何能画出
有品位的水墨花
鸟画作？

答：有品位的作品与"清流高华"的境界是相通的，水墨花鸟画是人心灵世界的外在表现，和生命律动息息相关。因此，要想作品高雅，必须锤炼人格，提高学养，扩大见识。当下，大多数水墨花鸟画家轻视了对绘画品格的追求，根本原因是画家心态不正，名利熏心，从而导致审美价值判断的迷失。

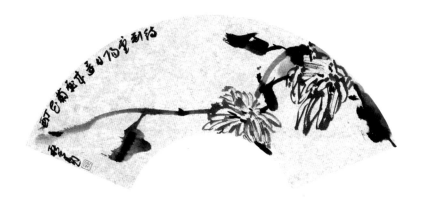

花鸟扇面　20cm×60cm　2017 年

奇艺碎云岭九戊君之动书己 署

四条屏　50cm×180cm　2018 年

性灵所致
随意生发

‥∴访谈主题：灵性、才情对画家的重要性

‥∴访谈主线：通过老师30余年来水墨花鸟画的创作经验，了解创作水墨花鸟画笔墨生发、愉悦心情的重要性。学画之人要学会如何发现自己的灵性，要找到合适的画风画路。

‥∴访谈地点：一二一大街寇元勋第一工作室

‥∴访谈人：寇元勋、陈解军

问：寇老师，"性灵所致，随意生发"是指什么？

答："性灵"是指一个人的才情，也就是张彦远说的"画家皆须意气而成"，这种意气是先天的，也就是"气韵非师"的问题。气韵是才情，它是天生的，老师是教不出来的，北宋时期郭若虚就提出来了。气韵和才情体现在什么地方呢？这跟人格有关系，人格高，气韵则高。一个画家艺术成就的大小，以其人修养之高低而论。我们所说的灵性、才气、气韵，随意生发，只有天才具备，徐渭、八大山人即是。

"随意生发"则是一种状态：一是有意兴，有想法；二是主动；三是放松。"随意生发"是在创作状态进入一个放松、松灵、轻松的感觉下完成的，是情之所至，是真性情的。如果在画之前，我就想象到了最终的模样，那我也就不会画了，因为我早就想成这样，说明我已经见过了。这是很蠢的办法。所以"生发"也可以说是走一步算一步，跟人生一样，把人生算准的没有几个人，算准了也就不叫人生，画画是同样的道理，未知才能生发意想不到的可能。

问：在创作时，什么样的状态才是好的状态？

答：画画本身是休闲，是娱乐、游戏，在创作时我是最自由的。创作状态是作者全人格、全生命力的表现，作者的性情跟性格有关系，价值观则决定审美判断。好的状态在于画家当下的性情，是否动真格，最起码是不做作。

问：怎么分辨一个人是否有灵性？

答：聪明才智是不是只有一种呢？不是。聪明是有很多种表现形式的，有些人是一眼就能从面相上看出来的聪明，有些人的聪明是从不同方面表现出来的。比如说有些人看似笨，但某一天突然悟出来了，这跟禅宗的"顿悟"是一样的。同时它也是本质与内心、外表与内在的关系。"心诚则灵"也是一种表现形式，"顿悟"是另一种表现形式。"性灵"一定与潜意识有关系，与胆识有关系，与真实有关系，与初心有关系，与纯粹有关系。

问：那么，一个剑拔弩张的人画出来的画是不是也就剑拔弩张？

答：绝对的！如果你觉得这个人是剑拔弩张的，但他画出来的画不剑拔弩张，是因为这个人的外表是剑拔弩张，但内心却不是。我们现在要说的是内心，就是内在与外在是否一致，比如说，有些人看起来剑拔弩张，但他的作品却是小心翼翼的，其实他内心很小，这是因为他内心与外表不吻合，也就是形神不一。内在与外在统一，形就是神，神就是形，这个也是华与实的问题，又华又实就是真正的华。

问："性灵"和"灵性"是一个概念吗？

答："性灵"就是"灵性"，也就是本性，是后天培养不出来的。"灵性"要纯，要干净，好多人被欲望熏心，他的画是不会干净的。徐渭之所以能画出这种画，他多次自杀与离异，他已经把这种痛苦移情到了创作中。

问：那您的"性灵"是如何体现在创作中的？

答：我谈不上"灵性"，但是我是非常纯粹的。几十年如一日的执着与坚持，不断地探索寻求真理所在。这种真理，不是简单地拟古和模仿，而是要有深刻的内涵。也就是说，创造的前提是丰厚的生活积累和长期的坚持。

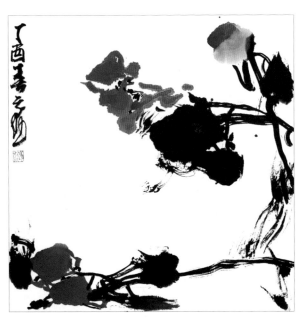

花鸟　44cm×44cm　2017年

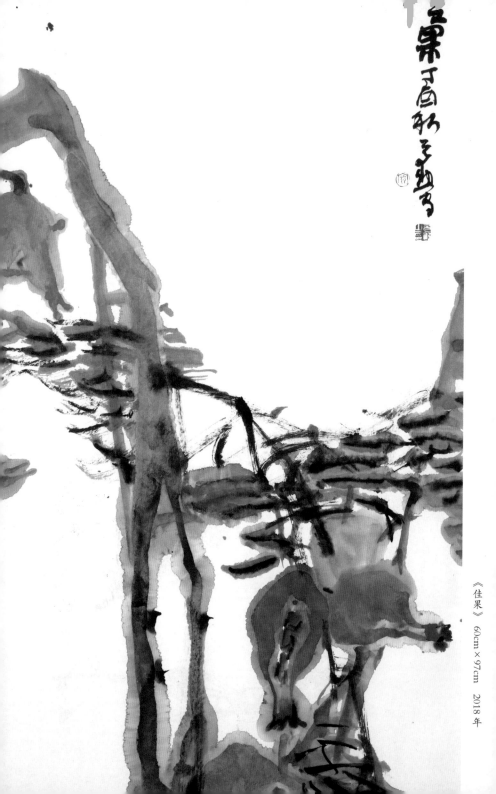

《佳果》 60cm×97cm 2018年

∵ 访谈主题：寇元勋写意花鸟画简约大方背后的构图原理

∵ 访谈主线：深度剖析寇老师对构图的理解和多年来从创作中探索出的心得体会。

∵ 访谈地点：大理市大理心元书画院

∵ 访谈人：寇元勋、陈解军

∵ 访谈时间：2017.11.22

问：寇老师，在欣赏您的水墨花鸟画作品时，观者都会发现一点，就是从构图上来说，您的花鸟画作品与传统花鸟画有所不同。关于这一点，有观者提出了平面构成的问题，对此，您有什么见解？

答：我个人认为，我的作品中摄取了中国传统绘画中的平面构成因素。中国画的构图，我们叫做经营位置，中国画采取散点透视的观察方法，这和平面设计中的点、线、面的构成方法有相通之处。我的画用平面构成来解读构图也是对的，当然，不全然如此。

问：您对平面构成有更深层次的见解吗？

答：运用平面构成的原理能使画面简洁大方，有气势、有张力，看起来是技法语言，实则是审美表现。我很乐意用平面分割来诠释作品的构图。构图是为了把丰富多彩的物象，用平面分割的原理合理地展示在一个画面上，更好地抓住物象的本质——神采气韵，传达出画家的情感。

问：合理的平面分割就一定能使画面更具张力吗？

答：合理的构图只是具备了构成画面张力、气场、气势的必要条件之一。除此之外，还要考虑笔墨等诸多方面的因素。

问：如果谈及张力、气势和气场，从您的花鸟画中，我看到的是统一的整体感和强劲的力量感，这和之前提到的画面平面分割有无必然联系？

答：是的，我想可以用张力、气场、整体感之类的词汇来形容我的水墨花鸟画作品。当然，就刚才你的问题而言，我认为一幅有张力有气场的画和平面分割是有直接关系的。有张力和气场是美的，但平淡天真也是一种高级的美，比如黄宾虹的花鸟画，看似漫不经心，却是天真烂漫。

问：那么，您是如何看待传统水墨花鸟画构图中的平面构成的？

答：长期以来，传统水墨花鸟画承袭着折枝花卉的小场景式构图，构图形式逐步形成了具备审美要求的S形、Z形、C形等样式。当然，也在不断发展，比如说清代吴昌硕造就的"#"形，最值得一提的是八大山人，他在画面的空间中点、线、面的运用是前无古人、后无来者的。

如今看来，传统水墨花鸟画中的构图有程式化的，也有创造性的。

问：您在花鸟画中大胆运用西方现当代艺术领域的平面构成，是为了寻找一种新的表现形式吗？

答：是有这样的思考，水墨花鸟画走向了程式化，有利有弊。利者，前人总结出有规律的东西传承下去；弊端，给人对绘画的思考和探索套上枷锁，阻滞发展创新。因此创新是水墨花鸟画的必由之路，大胆地把平面构成的原理运用到水墨花鸟画的构图中，将打开现代水墨花鸟画发展的新局面。

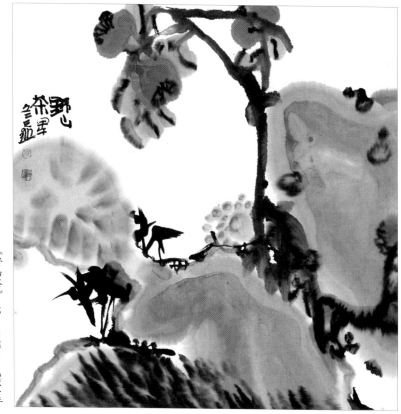

《野山茶》　63cm×68cm　2014年

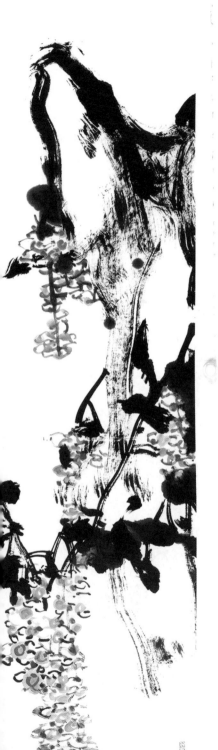
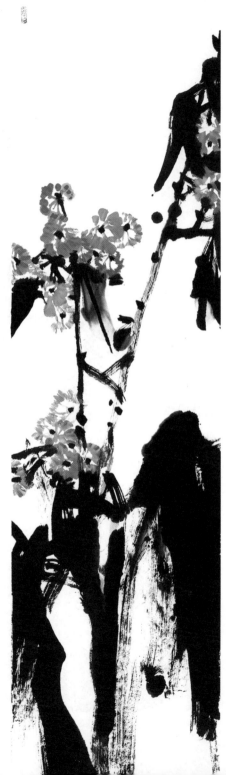

四条屏　50cm×180cm　2018 年

虚拟成态
意味无边

∴ 访谈主题：寇元勋大写意水墨花鸟画中意向背后的构成

∴ 访谈主线：以寇元勋大写意花鸟画中的意象为引，讨论如何打破传统束缚，创造美的想象空间。

∴ 访谈地点：大理州剑川沙溪古镇

∴ 访谈人：寇元勋、陈解军

∴ 访谈时间：2017.09.23

问：在您的写意作品中，无时无刻不以意象为主，我们都知道情境意蕴都因象而生，对于意象特质的正确审美将会引导我们正确理解民族文化的精髓。那么，对于写意花鸟画中的意象，您有什么独到的理解？

答：意象是一个有广阔空间的概念性审美观，谈意象是离不开作品的。我认为从我的作品中是可以直接看到我个人对意象解读的，既要展现对写意画和中国历代意象观之间的关系，向人们揭示中国先哲思想文化的根基，阐明书法艺术与诗学修养对写意花鸟画意象的影响，又要诠释我个人对西方抽象艺术的遴选、借鉴及融合。只有这样，才会产生真正意义上的美感，否则，这一探索就是无效的。

在绘画作品中，意象就是要创造出有趣有意思的物象，实现画家的审美理想。

问：虚拟的意象要怎么表现？

答："虚拟"就是虚构，是想象，是要打破花鸟画以叙事呈现的传统表现手法，这种表现手法中，花是花，鸟是鸟，石头是石头，其组成画面的基础是对物象原有形态的描写，无法脱离形的束缚。我要做的事就是打破传统的画面构成，进而形成新的花鸟世界——花非花，鸟非鸟，鸟是花来花是鸟，花花鸟鸟，鸟鸟花花。用全新的方式把这些虚拟的意象重新再组合，建构属于自己笔墨价值的新体系，从而实现花鸟画由传统向当代审美的转型。

问：虚拟的意象和有意味的形式之间有什么关系？

答：我这里谈的意味就是意象，意象在中国传统文化中运用广泛，在水墨画造型中更为常见。意象是在想象中用笔墨色彩画出有意思、有趣味的形象，这和虚拟成态是一脉相承的，虚拟的目的是为了达到有意味的形式。虚拟的意象对生命的把握、内在情绪的体验，而非物象之表象；是主体的潜在意识与物象的某种客观现象达到了契合，在主体的心胸中产生某种意念，使客观的物象转化为心中的物象。

问：谈一谈您在今后的创作中对花鸟画新的格局的探索？

答：从历史上来看、对花鸟画的发展有所建树的画家，无一不打破前人的格局，创造新的模式。比如说八大山人、虚谷、金农等画家，他们的作品都做到了打破常规模式，创建了新的格局。我个人的追求，是希望达到真正意义上的诗情画意、梦幻无边。

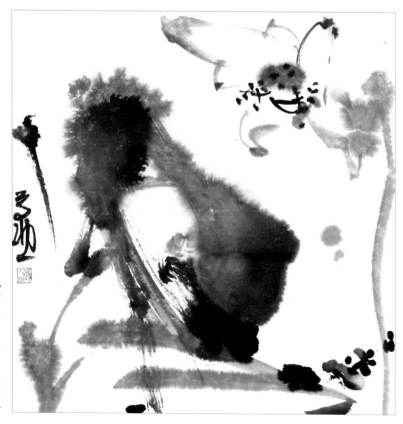

花鸟　44cm×44cm　2017年

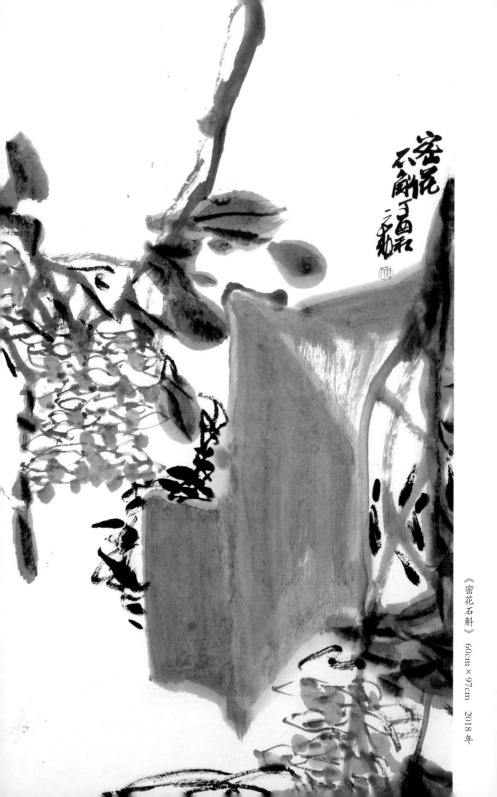

密花石斛
不鬲丁酉和
三和

《密花石斛》 60cm×97cm 2018年

∴访谈主题：中国水墨花鸟画中墨和彩构成的画面意蕴

∴访谈主线：讨论色彩和墨色在中国水墨画中的运用，启发当代画家在水墨花鸟画中对设色技法的探索。

∴访谈地点：昆明五华区云南大学寇元勋工作室

∴访谈人：寇元勋、陈解军

∴访谈时间：2018.01.03

问：寇老师，众所周知，在中国传统绘画的领域里，色彩的运用对画面起到了至关重要的作用。就设色风格而言，中国水墨花鸟画有着什么样的主流风格？

答：千百年来，在"画道之中，水墨至上"观念的笼罩下，中国画的用色同用墨相比，一直处于次要地位。历来论画者，或论笔墨，或谈章法、意境，真正涉及用色的论述少之又少。实际上，中国传统画家对色彩的重视要比对笔墨的关注早得多。明人文徵明说："余闻上古之画全尚设色，墨法次之，故多用青绿；中古始变为浅绛、水墨杂出。故上古之画尽于神，中古之画入于逸，均各有至理，未可以优劣论也。"要想创作出富有现代感的花鸟画，用色是主要突破口之一。

问：我们纵观中国水墨花鸟画的发展，不断有新的面貌出现，设色风格不断变化。您觉得如何用墨和用色才是最高级的？

答：在我看来，色不碍墨、墨不碍色，二者既可以单独存在，也可以兼容并存，从而在画面中起到一定的相互作用，单一用色和单纯用墨是两个极端。中国水墨花鸟画的发展历史，给我们提供的水墨花鸟画创作的设色经验，其实是达到了兼容共利的局面。

问：传统文人画和工笔画在用色的表现方法上有什么联系？

答：再回到过去看，比如说唐代的一些绘画作品，之所以呈现出浓抹的姿态，那是取决于唐代发达强盛的民族文化。宋代文人深受阴阳学等哲学思想的影响，加之宋朝羸弱，给文人心理上造成了或多或少的消隐之气，文人绘画拒绝浓丽色彩，以清淡为妙，也就不足为奇了。传统文人水墨画，用最简洁的笔、线和墨块作为基本手段，用最单纯的黑与白作为基本色彩，描写气象万千的自然物象，创造了丰富的心灵色彩世界，在人类艺术史上是绘画语言高度自觉的表现。在这个时代，随着农业社会的逐渐消失和工业科技文明时代的到来，文人画的辉煌已不复存在。

花鸟　44cm×44cm　2017 年

问：就用色和用
墨而言，二者是
否能相辅相成？

答：刚刚我说过，二者都是好的，但我坚持
二者兼容共利的观点。无论以色彩为主的中国水
墨花鸟画还是以墨色为主的水墨花鸟画，都体现
了画家看待世界的两种不同的眼光，是画家借助
现实世界描绘心中理想世界的重要载体。

折扇　60cm×20cm　2017 年

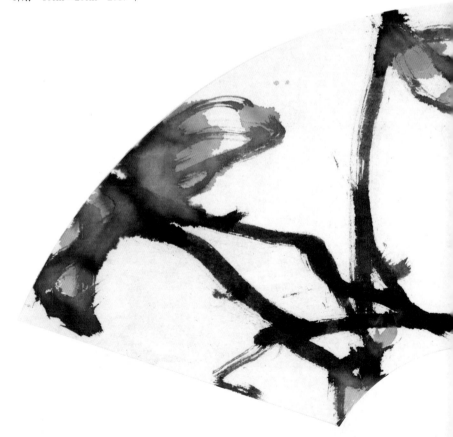

问：您一向主张色彩和墨兼备，在您的作品中的，用色很大程度上区别于他人，这样的设色有什么支撑点吗？

答：我的作品是色和墨的灵活运用，这是我作品设色的一大特点。从中国历代绘画中的色彩运用上看，中国画对色彩的运用已经到了非同寻常的高度。比如说敦煌壁画的色彩，正因为达到了这种高度，才能生发出悠远感，这就是色彩运用的功劳。当然，也有形态造型的贡献，对色彩的运用要极具胆识，极具浪漫情感，方可成就这种悠远的美感。在我的作品中，不敢说已经把二者和谐凸显得淋漓尽致，但确定无疑的是正在走向和谐的路上，这一点观者自知。

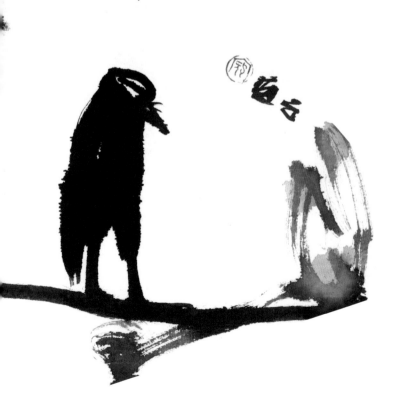

问：中国画设色走向程式化这一现象，您觉得有什么弊端？

答：确实是有利有弊，设色走向程式化确实利于传承传播，或者是方便初学者。然而，这种程式化在基础阶段使用就够了，若长期无法脱离，就会被它牢牢束缚住手脚，比如说很多人拿起笔画一张画，但脑海中全是前人的东西，这样就谈不上中国水墨花鸟画的发展。

问：历朝历代的画家给我们一个启示：他们也想在设色上取得突破，有的人吸收民间绘画色彩，有的人吸收壁画中的色彩，到了近代，吸收西方的绘画色彩。他们都在尝试，对于这一举动，您有什么见解吗？

答：不得不说，我同样也在相同的路上做着各种尝试，我认为，在设色方面只有借鉴多领域的色彩，使其达到和谐，才可以让中国水墨花鸟画焕发光彩，从而呈现出多彩纷呈的局面，这是有利的尝试。

问：请就您作品来谈一下您对色彩的运用？

答：其实，刚刚谈了那么多色墨相随应用的问题，就是为了打下随机赋彩的基础。只有敢于打破常规的设色规律，才能激发人的潜意识与想象力，用笔、用墨、用色三者融为一体，才能使画面生动。

问：我们通常听到的是古人的随类赋彩之说，您刚刚说的随机一词，有何独到见解？

答：古人的随类还是太规矩了，能够达成的画面意趣有限，对色彩的运用还停留在客观物象阶层，还是被客观存在的色彩所左右。这是不够的，也无法满足当代人对色彩表达能力的追求。所谓随机，就是在不同的情感状态下随机应变。生搬硬套只适合基础教学，这不是一个优秀画家该做的事。

问：那这种随机赋彩，是不是意在笔后的？

答：我现在作画，基本都是意在笔后的，无法预知结果地作画方式才更有趣，这种不确定的创作方式往往使画面更加生动鲜活，一派生机。还是那句话：墨和彩相和相随，互为生发，才能达到至上和谐之境。

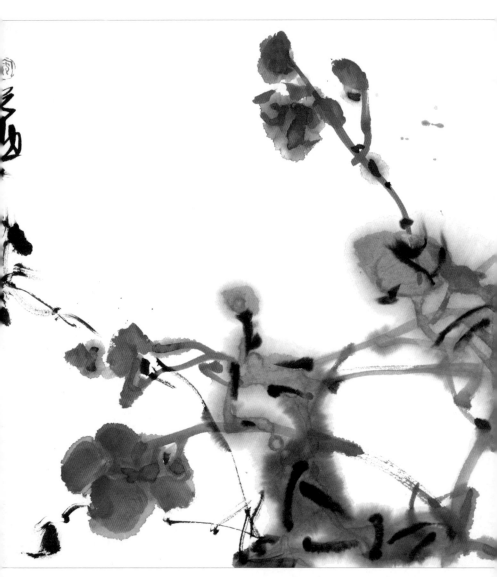

花鸟　34cm×53cm　2016 年

∴ **访谈主题**：书法和气韵是寇元勋写意花鸟画背后重要的支撑

∴ **访谈主线**：本章中寇元勋老师口谈心述探讨中国画与书法之间的关系和中国笔墨精神中的"精气神"问题，重点是文化内涵和情境格调的问题。

∴ **访谈地点**：一二一大街云南大学寇元勋工作室

∴ **访谈人**：寇元勋、吴若木

∴ **访谈时间**：2018.12.12

问：寇老师，您好！书画同源，画与书相伴而生，"以书入画"成为传统中国画的"讲究"，请老师谈谈您对"书画一律"的独到见解。

答：书画自古就是相通的，古人早就有"书画同源"的说法。而整个中国绘画美学的基础，多半是建立在书法上的。首先，书法和绘画的产生并不是同步的，书法的理论与形式的产生和发展是先于中国画的，而画论的发展也是基于书论。中国画与书法之间的关系，一方面是因为两者在其工具材料上的相同，特别是毛笔这一特殊的工具，其执笔、运笔的方法也是基本一致；而另一方面是关于用笔的要求，自古就以中锋为上的基本规范和理念为书法家和中国画家所秉持。所以，唐代张彦远说，"书画异名而同体"。

问：您的书法与花鸟画有和谐、明显的统一，都具有"灵动又浑厚"的感觉，又有金石气。书画在本源上是一致的，但要在应用上做到一致并不易。您如何看待这个问题？

答：我们常说书画同源，是指剥离了艺术载体后——其中书法以汉字为载体，绘画以造型为载体——线条、构成，以及其中蕴含的文化道统逐渐归一。所以从本质上讲，书画就是承载着中国传统文化的水墨艺术。在这样的前提下，以书入画，或者以画入书就具有合理性和可操作性。书画的融合过程并不是感觉上的简单互通，而是在作画时，必须有书写的状态，要气韵通畅、有力、有变化。历史上的一些书画兼修的大家，如八大、吴昌硕、黄宾虹、林散之、潘天寿，等等，都清楚地认识到了这点，并加以应用实践。

问：您是如何在实践过程中，逐步走向统一的？

答：几十年来，我在研习绘画的同时，也在学习书法，深知书法之重要，要以书入画，就自然而然地会把书法的笔法、线条运用到绘画上。可以明确的是，这种运用直接提升了水墨花鸟画的线条质量。反过来，在创作中，物象的组合分布对书法的线条质量也有帮助。

问：您之前谈到画每一笔，甚至上色，都要书法用笔，说明您对"线质"的要求是很高的，可以具体谈一下吗？

答："线质"即线条的质量，我们对线质的要求分为两点，一是公共要求，二是独特质感。线质的公共要求即圆、厚、通、润。善用笔者，虽细如发丝亦圆，不善用笔虽粗如椽亦扁；厚，乃一字之血脉、精气神；通者，通畅不滞也；润者，清洁光润也。那么，什么是独特质感呢？能够代表不同书家书写特征的线质即是其独特质感，例如《峄山碑》，其线质因温润有力而被称为铁线或玉箸，颜真卿则以千钧之金刚杵而著称。诸如此类，便是通过线质的独特质感来定义书家写出的线条特征。

问：您认为"书画一律"的本质是什么？

答：我认为"书画一律"的本质就是表现中华文化的精、气、神。张文勋先生最近作诗给我："分则诗书画，合为精气神。道通原一理，万象尽争春。"这听起来很玄妙、神秘，其实一点都不玄妙、神秘。人的精神活动，包括文艺活动都是这样。人是物，人这个物之所以不同于他物，原因就在于人有灵性。古人早就说，人为万物之灵，有精神活动，精神活动除了自己的体会认识之外，还要表现，表现又有各种不同的方式。这是最高级的一种表现。汉字有一种构造，又包括它的"神"美，而这种"神"美是脱离了物，脱离了象形，是一种无以名状的美。总之一句话，书画一律指的是书法和绘画的线条审美情态是一致的。

问：笔墨如何表现精气神？

答：中国画的笔墨精神内涵就是传统文化。没有文化根基和底蕴的艺术是轻浮的，是缺乏强劲的生命力的，也是经不起历史考验的。我平时的大量实践和创作，虽然极大地扩展了传统水墨画的艺术语言空间，但是对于构建中国画自身的价值体系，仍然要从笔墨精神中取得，也就是由传统文化作为中国画的艺术根基和脉络。中国画的笔墨绝非只有技法而已，而是一个画家在气质、创造、学养、感情和思想的有机结合，更是艺术创作综合能力的体现。因此，要想画作气韵生动，不仅要在画中下功夫，更要在画外苦心经营。不读书便缺乏认识，没有认识就毫无主见，没有主见何以有思想，没有思想，画作谈什么气韵生动，何来中国画的精神和灵魂呢？

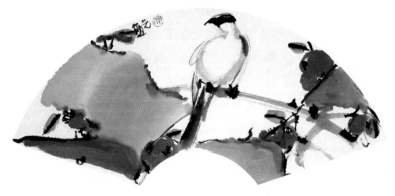

折扇　60cm×20cm　2017 年

∴访谈主题：从对象里发现属于自己心性结构的
　　　　　　笔墨

∴访谈主线：中国画是心迹画，心迹处才是本原。

∴访谈地点：一二一大街云南大学寇元勋工作室

∴访谈人：寇元勋、吴若木

∴访谈时间：2018.12.12

问：每次看寇老师作画，下笔落墨就是一种心性上的准确，那这种本体语言的体悟方式是什么？

答：在面对你所要画的对象时，要把个人独立的感觉借助对象并通过造型来思考，要注重造型的文化品位、感觉方式，比如你面对一棵树时，转换到笔墨语言上，它就不再是一棵树了，而是作者笔墨心性的表现。在笔墨意境、趣味、结构中寻找中国人文精神，并能创造与自己感觉沟通相融的形式元素，从对象里发现属于心性的结构和笔墨。

问：这种心性的笔墨提炼，和品格方位的确定有什么联系呢？

答：中国传统的象征符号都是由几个元素在具体形与意象形中展开的。要关注它们的整体性，并由此构成对整体方位的确定。品格方位明确了，造型与笔墨的东西就会在方位中得到某种启示。

问：最具传统写意精神的东西如何发扬？

答：这是一个大课题，把写意精神作为一种整体的方位，也就有了造型和笔墨如何构成写意精神的原则以及种种存在的探索性，而文化就是一种创造原则。当整体的方位清晰后，一个点、一条线，甚至是一个色块，每一笔都是一种创造，下笔即创造。每一笔都是内省自己生长的过程，既是现实的结构，也是一种心性的空间。

问：最近您画的小品，有画虚拟的，画梦幻的。比较注意笔墨趣味，摒弃了程序化，但还是有一定程序，而这种程序是不是在不断地变化？

答：现在有一种情况我认为是存在一些问题的：比如找到了一种方法，我用点，或者我用短线，或者我用什么绝招……就这么画下去了再也不变。用方法画画，不动感情，不加思索成了一个公式化套路，闭着眼睛都能画了，看十张画和看一张画差不多，这个我觉得是不对的。对艺术规律和艺术法则的遵循，不要固守程序，让习惯的方法与程序从学理、情感上用心观照笔墨，才能不断获取新的艺术境界。

问：是以感知把知识化作内在的智能，才能在已有的方法和程序中不断地超越和完善吗？

答：一笔、一墨、一方造型应该是体悟过程的有感而发，达到"物我合一"。放下公式化套路，通过生活领悟到内心的观照，从现实到感觉，从法则到自由，逐步形成以心灵与心性的自觉来组织笔墨结构，为造型与笔墨提供可呈现内在的艺术语言。

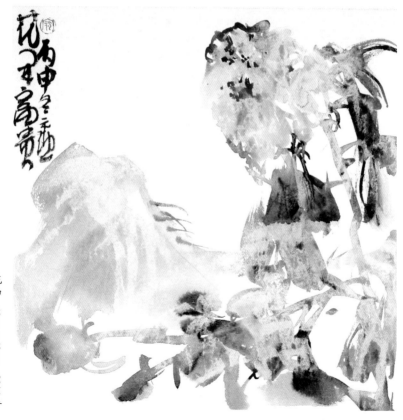

花鸟　43cm×43cm　2016年

问：您近期着重于笔墨语言纯化的探索，您觉得什么是最重要的？

答：纵观当下的书风与画风，都呈现出一种精致化的状态。无论是展览类作品，还是雅集类作品，精致化的状态呈现出一种小资情调。展览作品偏工，雅集作品偏雅，装饰趣味都很重。笔墨要纯净、要干净，就像个不化妆、化淡妆的女子。"心性回归"是针对当下书画界"形式至上"的现象提出来的，心性即诗性，每个人的心性具有唯一性，而技术容易同质化。对于书画家来说，心性即自我，自我意识显现的前提是学问与修养，只有走向内心的艺术才是真诚的、生动的，有深度的，能打动人心的。而"笔墨本体"就是追寻远去的笔墨传统，指向古代，是中国书画的基础，是方法论。"心性回归"与"笔墨本体"有着必然联系，书为心画，画为心声，笔墨是心性的载体，心性是笔墨的归旨；没有心性的笔墨是苍白的，没有笔墨的心性是虚空的。

问：中国画的灵魂是什么？

答：中国画的灵魂就是笔墨，是神之韵、神之气，就像郭若虚说的"气韵就是人格"。荆浩在太行山上画了很多松树，最后得出一个结论：笔墨是传达气韵的真正途径。而其中最关键的就是人的"潜意识"，就是"本源"，也就是现代科学研究人的"基因"，这才是伴随人一生的东西，所以才有"气韵非师"的说法。每个人的心性都由基因决定，是教不了的。笔墨是由人的创造实现的，它是主观的，有生命、有气息、有情趣、有品、有格的，因而笔墨有哲思、有禅意，因而它是文化、是精神的。

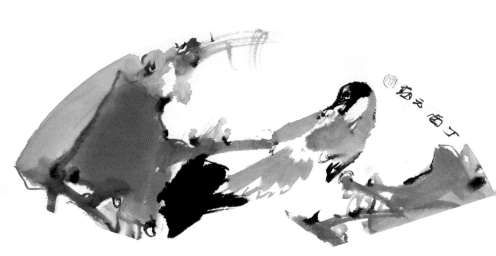

折扇　60cm×20cm　2017 年

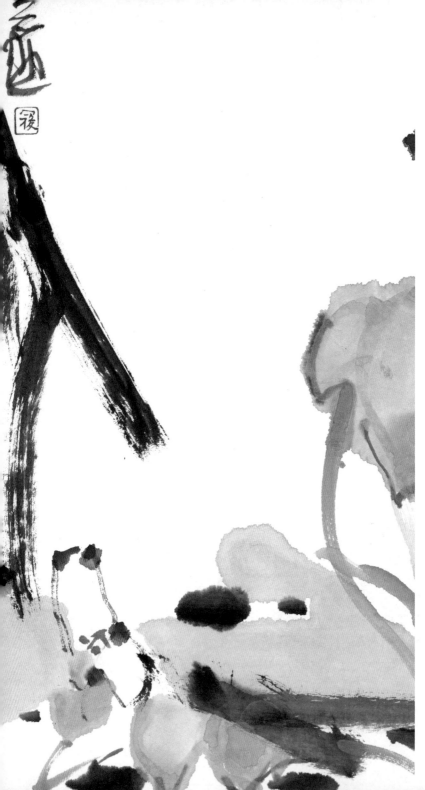

花鸟（局部） 43cm×43cm 2017年

传统精神
当代意识

∴ 访谈主题：继承与创新

∴ 访谈主线：在继承传统的基础上花鸟画走向抽象与意象，赋予花鸟画新的生命力，寻求一条继承传统精神而又赋予当代意识的有效创新的途径。

∴ 访谈地点：昆明五华区云南大学寇元勋工作室

∴ 访谈人：寇元勋、彭光燕

∴ 访谈时间：2018.12.16

问：老师，您说的当代意识是指什么？

答：当代意识是相较古代而言，把传统的精华在当下具体运用，就是创新。我们推崇传统，但不能一味泥古，要不然，画得再好也是古人的。倘若没有传统，当下乱画也不行，现在要创新，要有个性，要生发，都要有依据。

问：这个依据该如何理解？

答：依据就是我们常说的传统中国绘画美学精神，虽然传统的东西不是每一样都是好东西，但"六法论"中的气韵、传神、格调、经营位置等是我们取之不尽的法宝，我们去钻研、继承，其实就是继承中国传统文化的美学精神了。如果当代美学精神已经形成，那么在作品中体现当代美学又有何不可？如果在当代环境中，你还跟八大山人画成一样，意义何在？

问：您在传统与当代的关系中追求什么样的艺术境界？

答：我追求的是花鸟世界中独特的艺术美感，通过笔墨把这种美感创造出的快乐与观者分享。以传统精髓为后盾，以现代色彩和形式构成为突破口，从而探寻出一条充满个性的创作新路。

问：传统意义上的笔墨，或者干脆说就是古代的、前人的、经典的笔墨形式与笔墨技巧，在当今是如何继承和运用的？

答：要站在传统的审美精神和笔墨精神的高度上，合理地有效地运用生发，这是众多优秀画家都面临的问题。只有那些有才情、有胆识、有见地的画家，才能去思考、去创造。水墨花鸟画和其他艺术也是一样的，要在共性中寻找个性，才能渐入自由之境，正所谓机缘造化。

问：现在画坛上出现各种各样的新的探索，这种探索是否代表了当下的审美意识？

答：艺术没有新旧之分，只有好坏之分。真正好的艺术，是沿着中国画正脉的路，去探索有效的审美精神和表现形式，这样才是当代意识的正确之路。所有不按正脉去探索的中国画创新，都不会长久，只是昙花一现罢了。

问：根据您自身的艺术经历，如何从传统正脉的道路中探索当代意识？

答：在水墨花鸟画这条艰辛的创作道路上，从理论到实践，我探索了 30 余年，深知传统的重要性，也深知当代意识的重要性。"传"是承传，是一个运动着的有生命力的基因，而当代意识也同样在运动中变化。真正有能力的画家，要敏锐地洞察这种规律，创造出真正赋予时代精神、符合当代审美的画作。

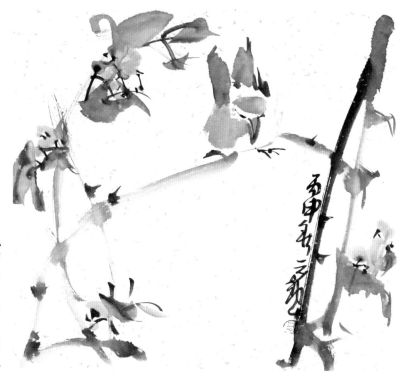

花鸟　43cm×43cm　2016 年

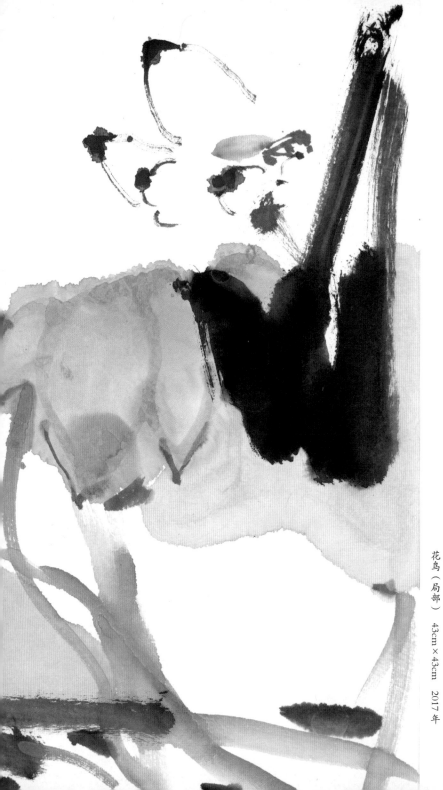

花鸟（局部） 43cm×43cm 2017年

贯通野逸
别开生面

∴**访谈主题**：寇元勋的写意花鸟画，既富山野草根性又有文人书卷气，更含时代殿堂气息的独特艺术风貌，讴歌了生命的光辉，表现了精神的灿烂，反映了时代的审美趋向。

∴**访谈主线**：寇元勋在花鸟画创作中深入意象境界，改造既有程式，把写意精神与装饰精妙以及技艺高绝的工匠精神结合为一。

∴**访谈地点**：一二一大街云南大学寇元勋工作室

∴**访谈人**：寇元勋、吴若木

∴**访谈时间**：2018.12.12

问：您的花鸟画被评论界誉为"野逸之品"，我理解"逸品"应是绘画的最高境界了，您本人怎样看待这样的评价？

答：逸品，是一种自由的、无拘束的和无意识的状态，是一种自然而然、抒写胸中逸气的忘我境界。"野逸"则有"山野""在野"的意思，我们的视野应从庭院、室内走向山野，走向大自然的怀抱。而我的作品题材源于生活中的宁静野逸之态，一经清绝妙造，自得天趣。

问：隐逸之气是中国文化中很重要的审美趣味，寇老师作品中的气息和传统中国画中的隐逸之味相比，不远离人的内心，反而是更加接近了人的内心。您对此怎么看？

答：隐逸是古代文人所向往的一种境界，但它多多少少有一种无奈的意味。在我身上，并没有刻意去隐逸，我就是生活在现实中。我不是为了深入生活而生活，现在无论是作家、画家，去采风，去深入生活，多半是刻意的。我的艺术是对自然的本能表露，所以我的隐逸、我的野逸、我的生活、我的写生、我的师造化，有一个共同点就是"自然"。它是自然而然的，没有任何一点点刻意的地方，这一点就很难了。

问：有些画家喜欢用一种认真细致的态度去作画，创作时会深思熟虑；有些画家则更偏爱洒脱随性的态度，创作时跟随自己的直觉。您更偏向哪一类作画态度，又或者您有自己特有的一种作画态度？

答：我偏向后者，跟着直觉走。我个人以为，画家如果不随心而动，有感而发，画到最后就很难走下去。我的作品继承发扬了花鸟画礼赞生命的传统，但比传统花鸟画更多些田野气息，以及阳光雨露下的生气。我也致力于托物寓兴，表现感悟，构造诗境，表达真实而强烈的情感。我的花鸟画立意，大多围绕着大理的乡情与野趣、新时代平民百姓的精神家园，再联系自己的儿时乐事进而充分表达不可遏制的内心感动与身心沉醉，甚至把花鸟画和山水画适当结合，扩大画境、强化生态，凸显山野花木的疏野艳雅，讴歌鸟语花香的蓬勃生机，凸显鲜明丰满的视觉感受。

问：花鸟画被古代画家尤其是文人画家赋予了"人格化"这个特点，新时期花鸟画的这个特点是否有所发展？

答：我认为人物画需要人格化，山水画是人格化的情景寄托，花鸟画更要被赋予人格化，杜甫的"感时花溅泪"就是人格化的明证。人和自然的关系，尤其是情感关系，真的是很深奥，无处不在，无时不在，但一般人很难感受到，为什么？艺术触觉不够发达，当你具备了相当好的艺术触觉，人和自然、任何花鸟是"齐一"的，花鸟世界，一花一草，和你的生命是相呼应的。因为生物都有其共性，不过花鸟画家还要具备诗书画印的能力，这样，才能达到人物共性的表现能力。所以，从这个意义上看，花鸟画画的是花鸟，其本质表达的却是"人"。一切艺术，从根本上说，表达的都是"人"。没有人，就没有艺术，就没有花鸟画。

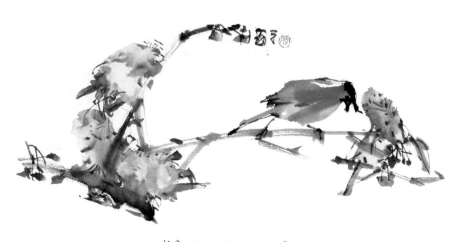

折扇　60cm×20cm　2017 年

问：您对大写意
花鸟画文脉传承
是怎样看待的，
您在致力于写意
精神传承中的教
学理念是什么？

答：大写意花鸟画传承现状，与中国近几十年的经济发展及全球一体化、社会审美变迁及中国传统文化传承等大时代背景相关联，也与中国大写意花鸟画自身的特点相关。梳理美术史，我们会发现，以大写意为创作方向的艺术家并不多，但是一旦取得成功与突破，他们对美术史便会产生极为深远的影响，足以代表中国艺术的高峰。

在我的大写意教学体系中，不止讲解笔墨的精髓，还会上溯到中华文化主脉，从国学体系、哲学体系中汲取形而上的营养。注重培养学生的文化修养、文化体悟，从笔墨根基乃至哲思境界中，体悟大写意花鸟画的精髓。文脉传承没有捷径可走，只能沉浸在浩瀚博大的民族文化中，从历代名家中吸取精华，博采众长，归纳和总结，研究和继承。在大的文脉传统中扎稳脚跟，向内深挖艺术璞玉，才可借他山之石，如西方绘画的表现，还有其他画类的个性、现代审美观念、大时代精神等，不断洗刷淬炼、融汇；外则有熟练控制的干湿浓淡枯荣的水墨冲击，老辣苍劲的书法线条，筋肉并存，融汇构图观念，得心应手后，再寻求不期而遇的艺术韵律，塑造鲜活的艺术形象。在大的文化主脉中汲取营养，在儒释道的哲学思想、诗性语言、历史积韵里去观照和体验，升华和提高自己。读书养气，内外融通。人格画品，息息相关。

问：对自然的观察、生活的积累，是您一生坚持不懈的创作准则吗？

答：根据我自己花鸟画创作的体验，不同的创作阶段，对写生都有不同的要求。起初写生要做到极尽其似，仔细观察，对微枝末节琢磨透，掌握花鸟草木的生活习性、动态结构、生长规律与季节气候的关系等。譬如，春夏秋冬，四时花卉的时刻变化和不同的特征，揣摩其习性，抓住其最动人的部分，将其特点表现出来。写生要重视线的表现，线条语言朴素单纯，自由多变，饱含情感和神韵，并达到得心应手的境地。中国的线条早已突破了单纯的表现形式和方法本身的约束，形成了我们民族绘画的规律和风格，具有独立的审美价值。

中国画写生十分讲究"默识心记，烂熟于胸"，因此"默写"在中国画创作中十分重要，是画家应该努力掌握的功夫。有了默写的功夫，在离开对象下笔之际，还要对表现的花鸟动态特征、造型结构等历历在目，胸有成竹，凝神遐想，酿成意象，才能一挥而就。

问：您的作品不同于其他传统花鸟画中太过程式化的特点，您如何理解程式？

答：程式是中国画传统的特点之一，它表明了中国绘画最本质的核心结构。程式也使繁杂纷乱的自然形象通过传统的笔墨样式变得条理化、单纯和理想化，是在理、法、意趣、原理制约下塑造形象，也是一套相对稳定的艺术语言。这种艺术语言又是一个个笔墨样式的单元组成，通过各个单元之间的组合、对比、穿插、虚实、呼应、重叠、夸张、统一等，来强调作者的主观

感受。所以掌握和运用程式的形式美的规律，对于中国绘画传统的记录与发展有着十分重要的意义。然而，传统的程式历经几千年，已经定格，如果我们运用不当，将会抑制艺术创作主动性，从而使境界由理性的真实美感转为笔墨的趣味化。艺术品中所要呈现的人生哲学意境的研究与表现，艺术与现实社会及文化各层面之间关系等诸多问题的思考。要充分发挥艺术本身潜在的途径，不但可以从笔墨意识、造型方法、色彩情感构成形式以及人生境界的思考等艺术本身命题中找到突破，也可以在借鉴西方艺术及传统与典型艺术过程中批判地吸收，使传统的程式语言在多元化的组合下获得新的生机。

问：从您创作的花鸟系列作品来看，作品秀润华滋、色彩斑斓。由于一些特殊技法的运用，虽然用的是国画颜料，但却泼出了丰富的结构与肌理，将大自然的生机盎然、丰富多彩表现得淋漓尽致，极富艺术感染力。

答：在创作中，我强化了作品笔墨语言的协调性、装饰性和整体的统一性，个性风格和符号化的东西更丰富，色彩也被纯化。

问：艺术作品通常被认为是艺术家的喉舌，它传递和表达着艺术家想要诉说的诸多情愫。如果您的作品会说话，您觉得它会说什么呢？

答：我的作品传达的是自然世界的和谐。花、鸟、山石，等等，都是自然界的一种状态，当然，也是我向往的一种状态，一种可以用绘画陶冶自己、表达自己的状态。

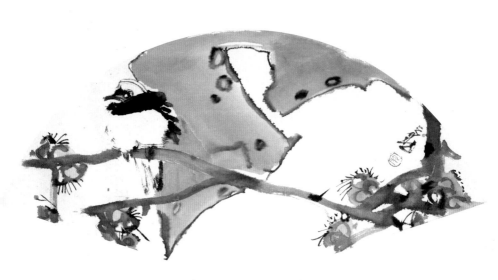

折扇　60cm×20cm　2017 年

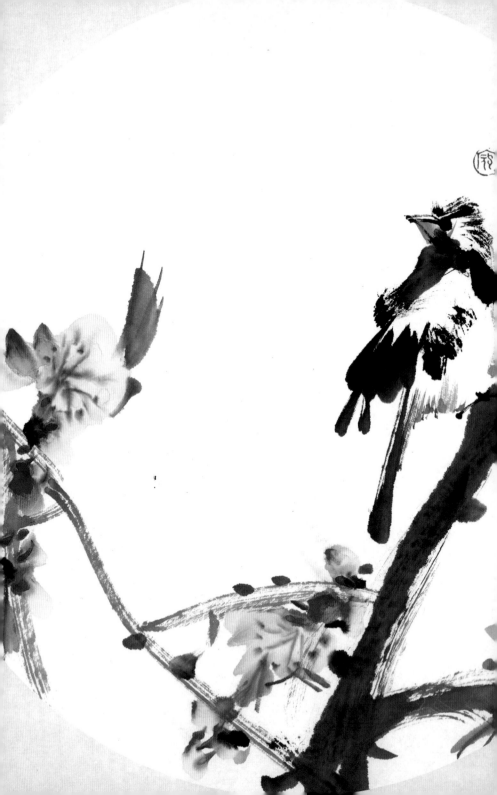

得之象外
与花同乐

∵ 访谈主题：寇元勋的写意花鸟作品格调高雅、技法纯熟，秉承传统又不乏创新。他的作品在"得于象外"中求灵性与气韵，不局限于"物象"自身的限制，形成了"无意于佳乃佳"的自然天趣，这也暗合了唐代张彦远的"五等说"理论。

∵ 访谈主线：寇元勋师古又不泥古，进入一种化境之境。从"象外之象"和"景外之景"以及"与花同乐"的陈述中探讨。

∵ 访谈地点：一二一大街云南大学寇元勋工作室

∵ 访谈人：寇元勋、吴若木

∵ 访谈时间：2018.12.12

问：请寇老师谈谈"得之象外"。

答："得之象外"，是画家认为的大自在，是最高级的美感。"得之象外"即是画家获取气韵、神韵，寻求不一样的美，又能得到共性审美理想。

晚唐诗人司空图以"味"论诗，他认为诗应有"味外之味"。所谓"味外之味"便是"韵外之致""象外之象""景外之景"，也就是具体的艺术形象所引发的联想、想象以及美感的无限性。五代画家荆浩在《笔法记》中也对"物"与"象"的关系进行了论述，他说："画者，画也，度物象而取其真……似者得其形遗其气，真者气质俱盛……气者，心随笔运，取象不惑……思者，删拔大要，凝想形物。景者，制度时因，搜妙创真。"其中"真"与"气""景"与"思"其实就是"象"与"心"的变体。它无关主题、地域、体裁，就像云南虽然是个物华天宝、动植物种类丰富的地方，但要是刻意去画西双版纳的热带植物，或是去画老君山，都只是追求表面的东西。这些题材都是载体，要画出画家创造的高级美，画是中国文化的精髓。

问：什么是意境？

答：唐刘禹锡有句话："境生于象外"，这可以看作是对于"意境"范畴最简明的规定。"境"是对于在时间和空间上有限的"象"的突破。"境"当然也是"象"，但它是在时间和空间上都趋向于无限的"象"，是中国古代艺术家常说的"象外之象""景外之景"。"境"是"象"与"象"外虚空的统一。中国古典美学认为，只有这种"象外之象"——"境"，才能体现作为宇宙的本体和生命的"道"（气）。"象外之象"，并非艺术本身的某个成分，而是一种艺术效应。既然是一种艺术效应，那么离开观众的观赏和接受，所谓的"象外之象"就无从谈起。我们只能说"象外之象"是观众与画家对话的产物，所以如果要以"象外"解释"意境"，还需要以观众接受的角度分析。

问：您笔下的作品在"得于象外"中求灵性与气韵，由于不局限于"物象"自身的限制，所以才形成了"无意于佳乃佳"的自然天趣吗？

答："得于象外"追求的是灵性与气韵。写意花鸟作品，必须不局限于"物象"自身的限制，才能形成"无意于佳乃佳"的自然天趣，这也暗合了唐代张彦远的"五等说"理论。绘画从高而下可分为"自然、神、妙、精、谨细"五等，并首推自然。"自然者，为上品之上"，体现了庄学精神。师古又不泥古，进入一种化境之态。"象"以外才是个性、情感、灵感和艺术手段，就像苏轼说的"论画以形似，见与儿童邻"。要追求画外之意、弦外之音，强调本性的重要性，把本体语言完完整整地还原，强调本体语言，才能得之象外。画画是一件让人愉悦的事情，但只是一味地追求形式，则会变为一项苦差事，是不会让人高兴的。

问：自然界是一个复杂的多维世界，它具有无限的多样性和可变性。另一方面，自然界本身并不存在诸如线描、皴法等笔墨图式。怎么处理它们的内在联系？

答：我们知道，理性源于人们对日常生活中事件和事物的认识与理解。这种认识和理解能区分事物、事件的性质、类别、形状和特点，在相互比较中构成各自的整体。人们的具象和抽象思维系统无法一次性且完整地把这个实在的整体表达出来，只能以类似的方法来描述。这样会导致所有的绘画知识和技法手段受限制，而且所能表现的"形"在理性方面也会受限，显示了它的不完备性，因此必须以直觉、情感为特征的"神"来补充。在通常情况下，绘画普遍重视对实在世界的直接经验。这不仅超越了智力方面的思维，也超越了感观方面的知觉，所以绘画表现的实在，不是现实本身的实在观念。由于这个原因，山水画不可以是地质构造图，花鸟画也不可能是植物标本。

问：从东方哲学的传统观念来看，实在世界永远无法成为理性的对象。那么表现在中国画上，一整套笔墨关系与技巧技法，同样也不可能对实在世界进行完整的表达！

答：说得对！因为实在世界超出了笔墨技巧和概念所能达到的范围。所以老子说，"道可道，非常道"，在绘画上也才有了"象外之象"和"景外之景"以及"意在画外"之类的陈述。

问：怎样才能在绘画中达到"与花同乐"的状态？

答："得之象外"才能"与花同乐"，就像孔子"游于艺"的哲学和西方的游戏说。这是一种从形式到内容，画内到画外，融为一体，自在放松的状态。这种状态本身就是一种游戏，如果谈得很深刻就不是艺术了。

问：那"象"以外就是画家自身的情感吗？

答：艺术和"禅"一样，是开启善的智慧，是讲一个普通的故事，而这个普通的故事恰好就是一个经典。"象"外的东西是什么呢？就是想象中广阔的神韵，花鸟只是载体，而绘画必须抒发自己的情感。如果只描绘载体，只有色调、结构和造型的美而没有情感，那么，这种绘画是不入流的，不是艺术的最高境界。现在画坛上大多数的画都是"得之象内、得其皮毛"。

花鸟　44cm×44cm　2017年

问：处在当下，现代的审美意识必然会对传统的表现有一定的影响。您是怎样在传统笔墨程式与当代艺术语境之间取得一个平衡点的呢？

答：当下是一个审美无序的时代。各画各的，管他呢！有继承传统的，也有各抒己见的。有的继承了图式，有的继承笔墨，有的则继承了儒释道的精神。每个人的经历、学识、交往不同，理解也就不同。为什么要在传统笔墨程式与当代艺术语境之间去寻找平衡点呢？如果真有这样一个平衡点，那么你有你的平衡点，他有他的平衡点，并没有一个"放之四海而皆准"的平衡点，还是那句话：各画各的就好。在我看来，画只有好坏之别，没有古今之分。有的古画拿到现在来看就很当代，比如八大的画。

问：寇老师，如何品读中国花鸟画，请谈谈您的见解？

答：对于中国花鸟画的品读，有个门道，就是"一望二观三品"。先远望，望气势，好的画能与人形成互动，一眼之下就能感受到艺术的气息扑面而来；再近看，看笔墨，笔墨到位，则气韵生动，笔墨大胆、雄健、流畅、自然，会给人一种力量的感觉，是好的；反之，笔墨困弱、滞凝，则是不好的；最后再细品，赏气息观品味。赏气息观品味就能看出作者的审美意识之高低。

荷香淡淡风　60cm×97cm　2018 年

第三章

水墨花鸟画的教学

圆扇　40cm×40cm　2016 年

水墨花鸟画的造型观

　　水墨花鸟画是中国传统文化宝库中一颗灿烂的明珠，它以独特的表现形式和鲜明的民族风格，闪耀于世界艺术之林。水墨花鸟画在悠久的发展历程中，形成了一套特有的造型观念和表现方法。山水、花鸟、人物画的造型都不简单，各有各自难以完成的高度，花鸟画的造型并不是简单地描绘花木翎羽、飞鸟鸣虫，而是要分阶段地去达到一个准则。造型的准则可以简单地理解为，在了解物象结构的基础上所形成的神采气韵，造型训练可分为形态、情态、神态三个阶段。形态，指可以基本准确地把握物象结构；情态，即情景交融，传达物象的本质特性；神态，则是达到物我相忘、自在自由、得意忘形的境界。水墨花鸟画的造型尤为重视对物象本质的表现，要求做到"以形写神""形神兼备""气韵生动"，特别注重传神。近两个世纪以来，由于东西方文化的交流碰撞，水墨花鸟画的造型观念也随之发生了前所未有的改变。水墨花鸟画也随时代的审美要求，在继承优良传统的基础上，不断吸收现代平面构成法则和色彩法则，推陈出新，出现了百花齐放、多元并存的局面，其发展态势值得关注与研究。同时，对传统水墨花鸟画的重新认识也至关重要，只有把握水墨花鸟画的本质及规律，才能认清水墨花鸟画发展的正确方向与道路。

一、意为先

　　水墨花鸟画贵在写意，"写意"的对应概念是"写实"。写实是以物象的自然形态为描绘对象，原原本本地加以再现。其本质为描绘的"客观性"。写意则是从主观性的角度对物象的关照，是人主观思维的产物。对"意"的把握并不是一种明确的或非此即彼的行为，而是有意与无意的曼妙生意。具体地讲，写意是在体验对象内在意蕴的基础上，概括提炼出物象本质的形象特征，并通过想象去综合，升华审美对象的特征，从而表达出画家对客观事物的真情实意的艺术手段。画面呈现的是主客观高度统一的表现性形象——意象。

　　张彦远在《历代名画记》中论述"用笔"与"达意"的关系时提及"意在笔先，画尽意在"，可充分说明"意为先"的重要性。因此，"意"是水墨画的灵魂。无论表现社会中的人物百态，抑或是自然界的一山一水、一花一鸟，下笔之前如何把握其"意"，是我们要解决的关键问题。首先，我们要强调的是感觉。感觉是我们认识自然物象的基础，是客观形象在我们脑海中最初的主观映像。我们只有通过这种感觉物象的能力，才能唤起相应的审美意识。所以，感觉是我们进入审美体验门户的必经之路。再者，感觉还必须通过知觉经验加以整理、提炼、概括，去粗取精，去伪存真，使之进入形象联想和想象阶段。在把握形象的意蕴时，联想和想象起着关键性作用。联想就是对相对应的其他形象和与物象相关形象的想象，是拓展形象意蕴的有效方法。在联想的过程中，我们的情感倍受激发，从而对原始形象有更为深刻的认识。也正是这种主观与客观的情感互动，才有可能使我们创生出意象。意象造型是有规律可循的，但对规律的认识与把握也有

一定的难度。你能否联想和想象，取决于你有没有文化底蕴和独特的感悟，同时又取决于你对技法掌握的熟练程度和观察自然的能力。所以，意为先的前提是持之以恒地扩充文化修养和丰富情感世界，这就需要像明代董其昌所说的："读万卷书，行万里路。"

二、"形"之义

首先，应区别"形"与"型"，"形"单指形状，而"型"是指形状、笔墨、色彩等因素综合后，成型的画面形象。绘画是造型艺术，水墨花鸟画也不例外，一切艺术元素都需要"形"来支撑。我们必须把提高造型能力，放到非常重要的位置。东晋画家顾恺之提出的"以形写神"之命题，形成了中国传统绘画的基本造型观念。直到今天，这一观念对水墨花鸟画造型，依然具有重要的指导意义。"以形写神"的核心就是要建立一个共识：形与神是相辅相成的，是互为因果、不可分割的一个问题的两个方面。神由形而生，形随神而造。表达对象的神时，要抓其"形"的特征，加以强化；并注重感觉，适当采用夸张的手法，使有益的"形"升华，从而达到神随形而生的目的。

三、线造型

线是中国绘画的主要表现语言。几千年来，从原始人的岩画、彩陶、图案、象形文字到现在的水墨画，线的重要作用和神奇魅力丝毫未减。水墨画重视对象的本质、重表现、重精神、重情感的表达、重形式美的追求，等等，都是以线造型为核心。可以说，用线作为造型的基本手段，并对线条本身提出品评标准，是水墨画最主要的特点之一。

　　西方绘画也有某些用线表现的艺术，例如被称为线描大师的法国学院派画家安格尔，就有许多用线造型的优秀作品。但西方绘画的线与中国水墨画用以造型的线有本质的区别。西方绘画的线条主要是为了精确描绘物体的真实感，只是面的转折与压缩，一般只起表示轮廓的作用，从属于表现的对象。离开了所要表现的形体结构、明暗等具体内容，线条本身便没有独立存在的价值。而在水墨画中，线条的作用则远远超出了塑造形体的要求，成为表达作者的意念、思想、感情的手段。水墨画的线条与它所描绘的形体之间，并不存在必然的依附关系，因而获得了更大的自由，具有了脱离形体而单独存在的审美价值。中国画的笔、墨、宣纸等工具材料的特性，又为用线造型提供了艺术表现及感情抒发的更大自由。中国画特有的锥状毛笔运用起来，变化无穷，加之唐以来书法用笔的概念自觉运用到绘画以后，线的形式意味得到了强化，从而使水墨画更具有了东方绘画特有的审美情趣，而这些特点是用西画的排笔所无法达到的。

　　用线造型在水墨画的艺术处理上自有其特点，如在追求平面性和装饰性的前提下，巧妙穿插，组织成点、线、面的韵律节奏，使形象形成疏密、虚实关系，再通过联想，画面就能产生立体感与空间感。比如画面上是一座楼阁，当你认出楼阁结构的透视感时，就产生了立体感。这是因为线描结构的形象是一种立体的联想。在这里，我们看到线的立体感是由结构的透视感造成的。用线造型的方法源于自然又高于自然，比以面造型更加自由，更符合艺术本体的规律；并以其敏感性、直接性和抽象性的特征，成为水墨画最主要的表现形式，蕴含着东方哲理的思辨和精神气质。古往今来，水墨画始终继承着线性造型的传统，并逐步形成了包括理论和技法在内的一整套艺术体系。

　　用线造型中的线与用笔，含义有接近的地方，但又有区别，但用

圆扇　50cm×50cm　2017 年

线造型是指形与线的构成关系所产生的形状。

四、整体与局部

《淮南子》论画中提出的"谨毛而失貌"的观点，其实质就是今天所说的"整体与局部"的关系问题。"貌"是整体，"毛"是局部，"毛"要服从"貌"。

整体与局部的关系既是造型法则，同时又涉及构图规律，造型与构图对整体的要求是一致的。整体，是指一幅画中形的构成、笔墨的构成、色彩的构成所形成的综合效果。局部，是指构成整体感觉必不可少的单项元素。整体驾驭局部，局部要服从整体。一幅画，如果出现花、乱、碎等问题，都无不与整体相关，可见正确处理整体与局部关系的重要性。作画时，要时刻牢记局部服从整体的重要原则。精彩的局部只有在对整体起作用的前提下才能成立，才可称之为"局部成趣"。

追求画面有整体感，首先，要培养整体的造型观。一幅画是否有整体感，可衡量画家是否有组织局部元素构成整体的能力。因而，画中的形应简洁概括，越简洁越能产生整体感。为了使画面整体感更为明确，有必要省略不符合整体的局部细节，要做到有取有舍，有"舍"才能有"得"，这便是整体与局部的基本造型原则。

整体与局部在造型中处于矛盾关系，解决好矛盾，就能达到变化

与统一。画面中仅有大感觉的要求是远远不够的，丰富多变的局部结构同样是造型中的重要内容。在整体的前提下，那些精彩的、有"意味"的局部，往往是画中必不可少的画眼。一件作品能否真正有吸引力，更多的还要取决于画家能否对有益的局部细节进行恰到好处的刻画。东晋顾恺之说："传神写照，正在阿堵中"，讲的就是这个道理。整体与局部的关系在造型中如何把握，不同的人有不同的尺度标准，但有一点是肯定的，就是局部要服从整体，局部的精彩是为了丰富整体。

五、夸张与变形

水墨画造型是根据意象原理塑造形象，因而画家在创作中经常采用夸张与变形的手法，其目的是为了强化对象的特征，更鲜明地表现对象，从而达到形神合一、意象合一、形神兼备的高妙境界。

夸张与变形带有很大的主观性，所谓"借物抒情""缘物寄情"，就是要把画家的主观感受、个性修养、审美趣味寄托于一定的形象，把画家对人生的体验、美好的理想，通过一定的形象抒写出来。

夸张与变形的手法实质是运用提炼与概括的原理来造型，在这一过程中，要把重点放在能表现对象本质的特征上，舍弃表面的、非本质的、次要的东西。为了使画面的形象能够容纳主观的寓意与情感，要求对客观形象进行一番取舍、加工。如果不采用夸张变形的手法来提炼、概括，就不可能达到"似与不似之间"的妙境。因而，水墨画十分重视意匠加工，只有经过长期的积累与修炼，才有可能达到"化境"。"化境"就是要有变化，只有变才能通"化"，方能传神。

夸张与变形有直接的联系，夸张到极致便是变形。变形的手法在

中国传统绘画里早已有之，宋代梁楷，明代陈洪绶、徐渭，明末清初的八大山人，清代的任渭长、任伯年等，无不是变形大家。但从严格意义上讲，他们的变形仍然属于概括、夸张的范畴。他们采用的变形手法和西方现代艺术纯形式因素的变形是有区别的。水墨画的变形手法，是为了抒情传神，根据客观物象的形体规律，对形象特点加以合理的取舍与夸张，按照美的规律去创造，使形象更符合画家的理想。而西方现代艺术中的变形，是为了合乎形式的需要，追求的是纯粹视觉形式的游戏。西方画家的变形，是把客观物象完全分解、重新组合，重新构成一个新的形式，是主观的非限定形式，与水墨画主客观结合、用意象造型的原理，采用概括、夸张的手法有本质区别。

夸张与变形的手法，在水墨画的造型语言中需要有一个对"度"的把握，这种"度"的限定，概而言之，就是要合情合理。所谓"法无定法，物有常理"，这里的"常理"即荆浩《笔法记》中的"图真论"，指的是"物之性"和"物之源"，是传神的关键。所以，虽"法无定法"，但离开了"常理"就真的无法可言了。

严格地讲，夸张与变形的造型语言，是为了准确表现对象的特征，达到传神的目的而采用的艺术手法。

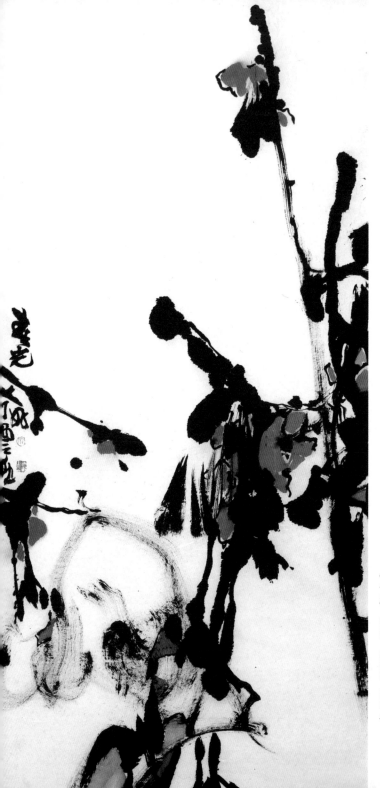

《春光》 68cm×136cm 2017年

水墨花鸟画的笔墨观

　　笔墨就像做菜的食材或做家具的木质，是一幅画本体语言中最本质的元素。笔墨是用笔、用墨塑造艺术形象、表达思想感情的有效途径，是水墨画最主要的语言形式。董其昌说："画岂有无笔墨哉"；黄宾虹说："画中三昧，舍笔墨无由参悟"，可见笔墨的概念并非仅仅着眼于水墨画的基本功。好的作品，能使我们通过笔墨体会气韵，再通过气韵联想作者的人格。笔墨的内涵是高深的，不同的画家有着不同的修养、气质、审美取向以及人格，都能在作品的笔墨间体现。

　　综观水墨画的演变，一千多年以来，历代画家积累了丰富的笔墨语言表现形式，为今人提供了一个有规律可循、有法则可依的平台。时至今日，笔墨形式已具有了相对独立的审美价值，"自我"表现有了一个相对自由的空间，可以充分显示笔墨情趣的形式美感。但值得一提的是，画家在掌握了常规的笔墨语言的同时，要加强生活的感受，石涛的"笔非生活不神"就是这个意思。任何脱离表现内容而卖弄笔墨的做法都是不可取的。石涛又语："笔墨当随时代。"其含义是指笔墨形式要随时代的审美需求而变化发展，不能新瓶子装旧醋。当代的绘画审美是笔墨多元共存的时代，我们要在实践中不断寻求适合时代的笔墨语言。

笔与墨的关系应是一个整体，即笔离不开墨，墨又离不开笔，相辅相成。但笔墨含义又是一个问题的两个方面，笔与墨所指的内容侧重点又不一样。用笔与用墨也各有其独立的审美意义，有必要对之进行详尽的叙述。

一、笔法

"笔为墨之帅"，强调笔为主导，墨随笔出。清笪重光说："墨以笔为筋骨，笔以墨为精英"，这句话精确地说明了笔墨的重要性。

用笔的变化在于线，笔线之中包含着中国深厚的文化和民族独特的审美心理情结，自然也包含着中国书法的修养和对笔墨的独特掌握和修炼。从某种意义说，笔法是水墨画艺术中最有特质的语言形式，不懂得笔法的运用，那就还没有进入水墨画的大门，学习水墨画有必要对笔法的重要性引起足够的重视。

南朝谢赫"六法"论中的第二法"骨法用笔"就是关于笔法的论述，说明了用笔的目的是通过"写"的形式，来表现物象的道理。水墨画用笔和书法用笔有一定的联系，如中锋圆润饱满、侧锋锐利率真、逆锋苍劲老辣等。因此，对书法的研究和掌握，有利于水墨画的提升。但同时也必须明确，以书入画不仅仅是"见笔"，其根本要旨是通过一种用笔方式，把点画与心境连接起来。因此，"骨法用笔"是一种由内而外的独白方式，是心灵的舞蹈。

不同的画家对笔法的追求不一，但也有一致性，即用笔以平、厚、留、韵为准则。我们常说的笔性与人的气质和秉性相关，但更重要的是修养和艺术鉴赏力。初学者入门要有一个高的标准，要正确认识笔法在水墨画中的地位，从而更好地继承传统、深入生活、提高修养。

二、墨法

用墨，相传始于唐代王维，唐末荆浩语："水晕墨章，兴我唐代。"由于墨法的创建，才产生水墨画，所以墨法是水墨画的重要组成部分。

关于墨法运用的理论，历代画家的精言举不胜举，清方薰在《山静居画论》中说"画家以用笔为难，不知用墨尤不易"，足见在笔墨语言中用笔与用墨皆为不易。气韵是一定条件下的笔墨元素之构成，笔与墨二者缺一不可。

墨法的重要性有如下几个方面：其一，"墨者笔之充也"，"笔非墨无以和"，墨是笔迹的记录，一切的形、气、力非墨无以显现；其二，笔显气，墨生韵，气韵离不开墨法；其三，在一定的条件下，墨法表现为色彩效果，张彦远称"运墨而色具，谓之得意。意在五色，则物像乖矣"。不同明度的墨在汇合撞击中出现晕散的效果，成为取代众色的手段。

用墨的妙处在于浓淡相生，浓处须精彩而不滞，淡处须灵秀而不晦，浓中有淡，淡中有浓，还要浓中见浓，淡中见淡，这是灵活而深厚的用墨之意。

用墨讲究的是浓淡变化，但变化要有助于物象形构，以达到神韵之目的。还要遵循在统一中求变化、变化中求统一的法则，同时也要明确浓淡变化的度。

三、具象与抽象

水墨画由中唐王维创立，经过历代无数水墨画家的努力探索，已形成一套完整的笔墨体系，这一体系的特点在具体的运用中表现为具

圆扇　50cm×50cm　2017 年

象笔墨与抽象笔墨的结合。

　　笔墨，既来自自然物象，又绝非实物的翻版，它是客观物象与画家主观意识相结合的再生物，具有双重的性质，即具象与抽象。具象是以描绘具体可知的形象为主要目的，抽象则是以非具体可知的形式来表现物象。笔墨语言的这种双重性，在传统水墨画中运用最为广泛，可以说山水画中许多皴法都具有笔墨的双重性，花鸟画中的笔墨形式则更为典型。八大山人笔下的山石、花草和禽鸟，已远非真实的自然形象，而是通过画家高度的提炼和概括，从而达到了近乎纯形式表现的艺术境界，是极致理性与极致热情的高度统一。

笔墨中的具象与抽象之间具有相互依存、相互渗透的有机联系。抽象的笔墨从具象中提炼出来，不是凭空想象的，它是画家气质、修养、人格在画中的具体体现。

抽象笔墨语言的运用，形成了中国水墨画特有的表现形式，它依托中国的哲学和美学思想，符合中华民族的审美情态。但这种审美情态从历史的角度讲，不是静止的。随着时代的不同，画家与观众的艺术观念与欣赏习惯也发生了相应的变化，如何把笔墨的双重性运用到水墨画中，是现代水墨画的新课题。抽象意味的笔墨语言，最能体现中国水墨画的艺术精神。实际上，中国传统水墨画中的"传神""气韵生动"的呈现，也离不开抽象笔墨的作用。画家通过点、线、皴、泼、染等诸多形式因素所构成的抽象笔墨，同时通过画家各自不同的审美趣味、画面的构图、线条的韵律节奏，以及墨色的浓淡干湿等诸多因素，巧妙地组合运用，使之达到"气韵生动"的境界。

水墨语言的独到之处，在于它展示给人们一个畅游于真实与虚幻、具体与模糊、写实与写意、具象与抽象的自由空间。正是这一艺术空间，使人们获得了不同的想象和感悟，从而实现了赏心悦目的审美功能。

四、符号与肌理

水墨画中的符号是指笔墨的特定形式所带有的个性化的图像语言，是画家鲜明个性化倾向的笔墨效果，也是画家表现自然物象的描绘方法。肌理是指一种符号，具有规律的重复而形成的、带有抽象笔墨意义的块面效果。符号与肌理两者有着内在的必然联系。相比而言，肌理更偏重画家的主观意识，强调平面构成所产生的装饰意味。

在传统水墨画中，符号的使用主要反映在画家所创立的具有某种特点的笔墨技法上。以山水为例，所运用的种种皴法，实际上就是笔墨符号。南宋画家马远的符号是"斧劈皴"，南宋画家米友仁的符号是"米点皴"。这些符号是画家多年来观察自然，并通过提炼、概括、加工所获得的，从某种角度讲，它是画家艺术成熟的主要标志。

把笔墨作为肌理运用到水墨画中，却是近几年的事。在东西方文化的不断交流中，中国水墨画家为了适应现代审美的要求，从而自觉运用现代平面构成的原理，采用的探索性笔墨形式，可视为笔墨语言的一种转换形式。在当代，这种形式的运用越来越普遍，但值得注意的是，如果运用不当，反而有损于画，会导致一种过于装饰意味的概念模式，淡化传统的笔墨形态，源于对自然物象产生的特殊感觉。

符号与肌理的运用成功与否，取决于作者是否有感而发、自然流露，以及在观者那里是否能够产生共鸣。所以，符号与肌理的运用要做到发挥其应有的功效，产生意象的特点，以拓展观者的想象空间、实现作品的审美意义。

水墨花鸟画的构图法则

　　构图，有广义和狭义两个含义。广义指的是绘画创作全过程，包括立意、取象、构成三个步骤，而狭义指的是图形的构成方法，是将相关的物象元素合理组织起来，使之符合于美的法则而形成的组合关系。

　　构图，东晋顾恺之称作"置陈布势"，南朝谢赫"六法论"中叫作"经营位置"。"经营位置"在"六法"中极为重要，唐代张彦远认为这是"画之总要"；明代李日华说"大都画法，以布置意象为第一"，清代邹一桂也说"以六法而言，当以经营位置为第一"，均说明构图在绘画中的重要性。构图是画家创作时首先需要考虑的重要问题，完美的构图可以使画面各种构成元素均衡、和谐，使本来静止的画面灵气飞动，从而使有限的笔墨，呈现出无穷的韵味。

　　构图所涉及的内容很广，法则也很多，但万变不离其宗，其核心就是画面感觉要舒服，自然而然。真正的好画，构图应随意而生，随机应变，法外生法。当然，那是对各方面有相当基础的画家而言。构图形式是丰富多样的，不同的题材内容、不同的画幅形式有不同的构图变化。但任何事物不论如何复杂，总归有一定的基本规律，构图也是如此。下面将构图的一般法则即框架与外轮廓、宾主关系、呼应关

系、虚实关系、疏密关系、穿插关系做简要论述。

一、框架与外轮廓

框架是指画面上各种物象组合而形成的基本形状，外轮廓是基本形状的剪影效果。框架与外轮廓是一个问题的两个方面。框架主要是指画中形象的排列组合关系，外轮廓主要指画面的平面分割关系。

在构图中，对框架与外轮廓的把握是首要问题。比如，画一幅以菊花、岩石、小鸟为题材的花鸟画，首先，应考虑的是题材要组合安排成合理的框架，同时又要注重框架的外轮廓是否符合平面构成的原理。一般来说，构建的框架需要认真组织、安排、提炼、概括，使画整体得势，节奏明确，旋律流畅。

二、宾与主

一幅画的构成元素很多，然而在这当中，必有画家想重点刻画的元素，只有处理好主要元素和次要元素之间的关系，画面才能主次分明，重点突出。反之，则主次不分，不知所云。

处理主次关系的方法很多。一般来说，为了使画面主次分明，可以将需要重点表现的元素夸大，或使其占据画面的主要位置，其他诸构成元素则缩小或置于次要位置，起辅助作用，这样一大一小，一显众隐，主题便得以突出。

为了使主要部分突出，使主要部分在面积或数量上占绝对优势，以多取胜。另外，还可以采用诸如主密宾疏的方式，突出主要元素，或运用色彩原理，在主次关系的处理上加强主位的色彩。通过色彩的

圆扇 40cm×40cm 2016 年

冷暖、强弱变化达到目的。也可以拉开画面主体与其他构成元素间的
距离，在画面中构成一个画眼，从而区别出主次关系。

三、开与合

开合，又叫分合、开阖。开是展开、开扩、放开，合是收拢、收
住、收紧。开则逐物有致，合则通体联络，中间有承转、曲折的对应
变化，就像写文章要有起、承、转、合一样。构图要有开合，也就是
要求画中的形体有合理的聚散和起收。只开不合便散，只合不开便
闷，不开不合则平板无生气。

在整体布局中，首先要展得开，才能在刻画形象上挥洒自如，大

做文章。展开后，又要收得拢，才能使众多的形象相互为用，井然有序。开是画面形象动势的开拓，即矛盾的展开；合是画面形象动势的归结，即画面的统一。构图有合理的开合，才能充分体现画面的形式美。一幅完整的水墨画，不但要有全局的大开大合，各局部还要有自己的小开小合，但必须统一于整幅画的大开大合中。

四、呼与应

呼应，就是顾盼关系、俯仰关系，是画面物象之间一种有机的联系。呼应有形象的呼应，要求形象本身在大小、上下、左右、前后之间有视觉上的联系。也有内容的呼应，要求所画的人与人、人与物、花与花、花与鸟、鸟与鸟之间有生物的精神性联系。还有一种形式的呼应，要求画中的点与线、墨与色、题款与印章等，这些带有形式感的东西有构成上的联系。

开合要有呼应，呼应可使开合融会贯通。于变化中求统一，是开合的辅助，又是开合的制约。开合没有呼应，节奏势必紊乱，令人烦躁而缺乏形式美感。

五、虚与实

虚是指画面上形式模糊、笔墨色彩轻淡含蓄，小的、远的、居于宾位的以及毫无笔墨的空白部位。实是指画面上形象突出、轮廓清晰具体、笔墨色彩浓重鲜明，大的、近的、居于主位的物象。没有虚实关系，就不成为画面；虚实处理妥当，层次自然清晰，画面才会生动。章法、整体布局要分虚实，局部也各有自己的虚实。如主体太

实，可以虚破之；宾位太虚，则以实冲之，这就是章法中常常提到的"虚中有实，实中有虚"。虚实相互补救，相互衬托，使构图达到"多样统一"的目的。

"有笔墨处为实，无笔墨处为虚。"虚，专指画面上的空白部位。画面上的空白，不是构图上剩余的无用部位，而是构成水墨画形式美的另一重要因素。在画中尽管有空白处，但不能感到是白纸，往往是"空而有物""以空寓情"，通过人的联想、想象，从空白中体味出某些物象的存在。如画鱼，周围的空白使人想到水；画飞鸟，周围的空白使人想到天等。清笪重光云："虚实相生，无画处皆成妙境。"这个"无画处"，即是虚处。之所以成为妙境，乃是得力于有画处的衬托。虚实的运用，还可以理解为画面的上下、左右、内外处理时切忌平均。采用下实上虚，则有稳定而开阔的感觉。上实下虚，则有下垂险要的感觉。左实右虚则左重右轻。内实外虚，多是由里往外画，感觉饱满丰富；外实内虚，多是由外往里画，则感觉开阔空灵。前实后虚，易表现空间远近感觉；后实前虚，易衬托前面的物体。此外，空白对构图中的黑白对比能起调整作用。如花叶之间所保留的空隙，穿插分割可起到"计白当黑"，加强形体之美，产生内在的均衡作用。

虚实关系既是构图的重要原理，也是笔墨变化，是产生气韵的关键所在。站在不同的角度，处理虚实关系的方法很多，但无论采用何种方法，其核心都是围绕着如何达到传神、产生气韵为宗旨展开的。

六、疏密与穿插

疏密是指物象本身，以及物象与物象之间笔墨构成的密集度与舒展度所形成的对比关系。穿插指物象与物象从前后左右进行穿插组

合。疏密与穿插手法的形成，是画面构图丰富完整的有效方法。

绘画最忌平均，所有元素的构成应该是平而不平，均而不均，齐而不齐。在水墨画创作中，各种元素的排列如能做到疏密有致，就可以避免平均。疏密要有对比、有节奏、有韵律，否则，会导致疏密不当，从而使画面杂乱无章、刻板、不自然。古人云"疏可走马，密不通风"，指的就是疏和密在画面中要形成对比，疏朗的地方甚至可以纵马驰骋，密集的地方连风都吹不进去。开始学画，章法容易散而空，就是不会运用疏密的规律，特别是密处不知如何去密，不敢放手去密，唯恐画乱画瞎。因此，"疏可走马"就是敢于疏，疏得空旷，疏得简洁，疏得有意境。"密不通风"就是敢于密，密得紧凑，密得丰富，密得不可再密。疏和密却忌自然主义的平均对待，要有意识地进行处理。要以疏托密，密中有疏；以密衬疏，疏中有密，疏密有致，使画面跌宕多姿，有紧张处也有轻松点。

线条或形体，一前一后，有距离的交叉为穿插。穿插是绘画基本元素的排列方式，是置陈的具体手法。穿插在层次、空白、疏密的安排和节奏与气势的体现上有着很重要的作用。清人王概云："树有穿插，石亦有穿插，树之穿插在枝柯，石之穿插在血脉，大小相间，有如置棋穿插是也。"穿插得宜，画面紧凑，有生趣且富于变化。画梅枝要有"女"字形，画竹叶要有"个"字、"介"字形，画兰叶要有"破凤眼"，等等，就是要有意识地使线条相互交错穿插，形成各种不等边的三角形。但这些穿插关系一定要有大小、疏密等不同的变化，否则会显杂乱，弄得难以收拾。

疏密穿插的目的，是为了使画面构图更完美，更符合统一与变化的规律。只有在不断的实践中总结、探索，针对不同的画面考虑疏密和穿插，才能获得理想的构图。

水墨花鸟画的设色

水墨花鸟画，顾名思义，是以水墨为主，以水墨的墨色变化取代色彩的作用，但也并不意味水墨花鸟画就不用色。合理地运用色彩，能使水墨与色彩相辅相成而增辉，这也是现代水墨花鸟画发展的途径之一。自然界一切物象的视觉显现是由形、黑白、色彩三者构成，缺一便不成物象。所以除了墨色外，其他的色彩的运用同样是水墨画艺术的重要组成部分，它既反映了物质世界的形貌特征，也是画家内心丰富情感的具体表达。

一、墨色

墨色是传统水墨花鸟画色彩呈现形式的主体。这种黑与白的单纯关系，构成了水墨花鸟画最独特的形式，符合东方传统哲学中有关阴阳说的理论，体现着东方人的审美心理和价值趋向。黑与白所呈现出的视觉意味，被认为是绘画艺术的最高品格。玄就是黑，也是天，墨色可谓天色，是颜色中的主色、自然色、母色，它具有统治其他颜色的功能。故张彦远谓"运墨而五色俱""墨色如兼五彩"，充分说明了墨色在水墨花鸟画中的重要作用。

　　水墨画中的墨色对色彩的重要作用是显而易见的，其内涵就是墨色变化无穷的形态和层次感，如果运用得当，则能传达物象之"神"，物象之"韵"。归纳起来，墨色的功能有两点：一是作为色彩所起的

花鸟扇面　20cm×60cm　2016 年

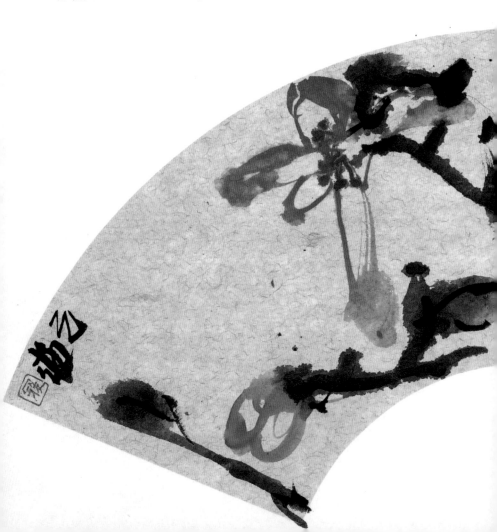

重要作用，二是其中蕴含着丰富的情感内涵，是形成"气韵"的关键。因此，深入研究用墨的规律，并探索新的语言表现形式，是学习水墨画的必经之路。

二、用色

传统水墨花鸟画特别注重墨色在表现中的重要性，但同时也不排斥其他色彩的运用，色彩始终保持一定地位，并没有完全退出水墨花鸟画。在长期的实践中，水墨花鸟画设色已形成一套独特的规律，表现为强调大色观念，即对自然世界的色彩，以生活感受为基础进行整体理性地概括，要求设色按"六法"中所谓"随类赋彩"的"类"作概括的单纯处理。但这种处理方式不是纯客观的自然主义描绘，为了强调对象的特征，或画面的艺术效果和主题思想的表现，在适当的场合可以进行变色。

随着时代的进步、观念的更新，色彩在水墨花鸟画中的运用表现形式越来越丰富，因此打开了水墨花鸟画多元化的局面。西方的科学用色、民间的直率用色以及儿童的天真用色，已成为画家汲取营养的新源泉。合理的色彩运用，已成为现代水墨花鸟画家的共识。

值得一提的是，任何画种都不能做到十全十美，因为有得就有失。油画以色彩为主要造型语言，是符合自身规律的。同样，水墨花鸟画以墨色为主调，也符合水墨花鸟画的自身规律。所以，水墨花鸟画无论如何发展，观念如何更新，水墨还是水墨花鸟画的根脉。我们在不断完善水墨花鸟画表现语言的同时，应该发扬水墨花鸟画的优良传统，最大限度地挖掘其发展潜力。

学习水墨花鸟画的方法

一、临摹 —— 开山之门

中国水墨花鸟画经过一千多年的发展、积淀，终于形成了一套独特、完整的技法体系。要学习并掌握这套技法，必须有选择地临摹前辈大师们的作品，临摹自古以来就被历代画家所重视的作品。谢赫"六法"论中的"传移模写"讲的就是临摹古人的优秀作品，向优秀的传统文化学习。清代董棨的《养素居画学钩深》提朱熹《读书法》与临摹："'凡书只贵读，读多自然晓'。仆谓凡画须要临，临多自然晓。"又云："初学欲知笔墨，须临古人。"足见临摹在水墨画中的必要性。

临摹需要有好的范本。一般情况下，应把握三个原则：一是学高不学低，"取法乎上，仅得乎中；取法乎中，故为其下"。二是从简到繁、由小到大、由浅到深地循序渐进。如临摹花卉，则宜选取较为写实的折枝、小品为范本。三是结合自己的基础和爱好，可以从自己平素所喜爱的某家作品入手，而后广及多家。

范本选好后，不要急于动笔临写，应先对范画进行认真地解读，要认真分析作品的立意、章法、色彩、虚实、主次等各种关系，认真

体会作者的创作观念、艺术思想和整体的风格特征。此外，还必须研究、认识用笔、用墨、用色塑造形象的技法，以及各局部与整体之间的关系，避免走马观花、浮光掠影式的临写。临摹范画，初临当求形似，逐渐由求形似转为求神似。至最后，则以抛却一切由临摹带来的束缚为上。笔法以勾勒为主，兼以点、皴、擦。在临摹期间，亦可对一些精彩的细节或较准确的局部，如一朵花、一只鸟、一棵树、一块石头、一张脸、一只手，乃至一组衣纹等，进行反复临习，从中去体察优秀艺术家的造型手法，体味别人是怎样从生活的原态提炼成艺术的描写。其实质是在很短的时间里，去吸收大家们为之付出毕生精力的造型艺术精华，这是提高习画者艺术鉴赏品位和表现技巧十分有效的途径。只有通过这条途径，才能真正地理解和掌握传统笔墨技巧，并学到对自然景物的认识和概括。而且，只有经常临摹高手名迹，才能品味出粗细文野、高低好坏，才能使自己的笔墨技巧不致落入俗气、小气、匠气、流气。大师的创造首先给予我们的并不是高超的技巧，而是不凡的气度和品格。

具体的临摹方法通常有以下几种：

摹临：摹临相当于拷贝。直接把宣纸或绢放在范画上，用毛笔直接蘸墨勾勒，将范画描摹出来。此法宜用于白描练习，是临摹的初级阶段。

对临：对临指对照着范画临写。要求如实地临出范本的构图、造型和笔墨技法。写意不像工笔画那样严谨，尤其是大写意，笔墨洒脱奔放，临摹时多以对临为主。

背临：背临是指背着范画临摹。对同一范画进行反复临摹、对临后，根据记忆和对作品的理解将其描绘出来。此法较前两法难，但它既有助于初学者的造型能力、构图能力以及色彩设置等综合能力的提

高，同时，更有助于掌握原作的内在实质和技法特点。

意临：意临是临写范画的主要艺术风格，很少去关注形的逼真。其重点应是笔墨的情趣以及意境表现等方面的精神实质，而不是依样画葫芦般地看一笔画一笔。意临属于背临的较高境界，通过意临可以使已具备一定基础的习画者，更好地把握某家某派的艺术观念和技法特点，从而为进入创作的自由境界打下基础。

清董棨曾说："临摹古人，求用笔明名家之法度，论章法知各名家之胸臆。用古人之规矩，而抒写自己之性灵。心领神会，直不知我之为古人，古人之为我。"我们今天临摹前人，是为了学习遗产，继承遗产，是一种手段；继承借鉴的目的是为了革新创造，为今人服务。对此，石涛曾做过生动、形象的比喻："古之须眉，不能生在我之面目；古之肺腑，不能安入我之腹肠。我自发我之肺腑，揭我之须眉，纵有时触着某家，是某家就我也。"齐白石也告诫他的学生"学我者生，似我者死"。李可染曾说学习临摹传统技法要"以最大的功力打进去，再以最大的勇气打出来"。历观古代名家，没有谁不是博学诸家后，才可独抒己见，既有深厚的传统功力，又有与众不同的自家面目，这叫做"具古以化"。他们学习传统的精华，再深入生活、描写生活，灵活运用传统，发展传统。学习古人不能满足于像古人，仅仅只是像古人，则艺术就不能发展，艺术生命也就会停止。

今天我们通过临摹，可以从前人的优秀作品中学习传统技法，并间接提高对自然物象的认识和概括能力。临摹，并不仅仅是在初学阶段的必要手段，而是贯穿于画家整个艺术生涯博采众长的有效方式。

二、写生 —— 外师造化

自东晋顾恺之提出"以形写神"，宗炳主张"以形写形，以色貌色"，唐代张璪强调"外师造化，中得心源"的绘画观后，"师造化"成了学习水墨画所要遵循的重要原则。唐代画家韩干为什么画马笔端有神。就是因为马的形象来自生活。五代荆浩经常深入大自然去观察体验，看到千姿百态的古松"因惊奇异，遍而赏之"，画松"凡数万本、亦如其真"。由此可见，生活是绘画创作的源泉，而写生又是体验生活和学习水墨画的重要手段之一。

写生的作用是多方面的，它既是基本功训练的好方法，又可作为收集创作素材的手段。好的素材也可直接作为创作稿，甚至就是独立的作品。可见，写生对于水墨画来说，具有非常重要的实际意义。只有通过大量的写生，才能提高观察能力、分析能力和表现能力，并熟悉物象的结构及特征。也只有深入生活，酝酿灵感，才能创作出富有感染力的作品。

写生的方法一般采用白描、速写、简写和默写等几种形式。白描是传统水墨画中一种独立的表现形式，又是水墨画的造型基础。白描与线描有所区别，白描是专指用毛笔蘸墨以线造型来塑造形象的方式方法，这种特定的方式方法是由水墨画意象造型及书法用笔原则所决定的。因而，写生用白描同时可以锻炼笔法。初学白描写生的人，容易被千姿百态、错综复杂的自然物象弄得眼花缭乱、不知所措。如果只是照搬自然，往往吃力不讨好，完成的写生稿对今后的创作也没有多大用处。因而，写生时首先要选择入画的角度，然后对物象进行全面深入的观察，选择最能体现物象美感，便于表现其结构的角度，再进行取舍、提炼、概括，做到充分表现物象的特征。用白描法写生

时，要注意由简到繁、先易后难、先收后放，循序渐进，有步骤地进行。具体到用笔，速度尽量慢一些，不要过快，防止产生浮、滑、飘的弊病。用笔以中锋为主，兼用侧锋、逆锋。线条的组合架构，除了根据物象本身的结构概括处理外，还要根据整个画面的整体效果去统一调整，使其达到粗细结合、疏密有致，虚实相生的效果。

　　速写与白描写生有一定的区别，白描写生的特点是有较充裕的时间去观察研究对象，研究表现方法，从而充分精到地表现对象。速写则是由于时间的限制、表现物象的目的不一致等原因，只能简略地描绘。因而，在抓取物象的形态时，要做到扼要、概括、迅速。这里所说的速写，不是那种以花拳绣腿去诱人观瞻的所谓"速写"，它的目的是为了有效地提高造型能力，好的速写还可以作为创作素材。

　　简写是写生练习到熟练阶段并对物象特征与细节相当熟悉后，只以简练的线条勾取物象轮廓的写生形式，也可用于收集素材。简写应当尽量表达主观感受。

　　默写是通过观察后，将记忆中的形象描绘出来。中国传统水墨画家常用这种目识心记的方法。此方法重在培养观察力、记忆力、想象力、理解力和艺术表现力。默写还有利于创作时摆脱客观物象的束缚，调动主观能动性，融入主体情趣，生发画面意境。因此，可以说默写是创作的前奏曲。

　　除以上介绍的几种写生方法外，鉴于笔墨在水墨画中的重要地位，有的画家干脆直接用水墨进行写生，运用笔墨的变化，以概括、简练的方法和粗放的笔触描写物象的形态状貌。当然，这种写生方法只是在笔墨技法相当娴熟之后，才能得心应手地使用。此方法除用于收集素材外，对于提高笔墨的表现力也大有好处。

　　需要指出的是，要做到运用笔墨技巧于写生中，就必须临摹前人

的名迹。就笔墨语言而讲，历代优秀的水墨花鸟画家已达到了尽善尽美的地步，我们只有通过大量临摹他们的作品，从中汲取笔墨精华，才能使写生作品笔精墨妙。

三、创作——迁想妙得

临摹和写生是为了提高造型能力和笔墨技巧，是创作的基础。基础的扎实与否，还须在创作中检验。

唐代张璪"外师造化，中得心源"的名言，成为历代画家的座右铭，这是因为它道出了水墨画创作的真谛。宋代范宽、明代王履、清代石涛等，都尊崇这一理论并将其运用于创作实践中。"外师造化，中得心源"，即画家在创作之前，必须到生活中观察体验、收集创作素材，同时还需要不断地挖掘事物的美之所在。所谓"得心源"，就是说，艺术创作是以主观的感受来概括客观事物，只有"心源"统领"造化"，才能做到"神遇迹化"，才能称得上"创作"。

一幅画的创作过程，一般而言离不开四个环节，即构思、初稿、正稿、题款或钤印。

构思，也称"立意"，是把从生活中得来的素材和感受进行反复地思考和酝酿，然后确立主题，提炼概括，寻求合适的表现手法。东晋顾恺之曾提出"迁想妙得"的绘画观点，即构思活动。"迁想妙得"有点近似西方近代美学的"感情移入"，或如演员的"进入角色"。只有通过"迁想"，"凝想形物"——如画山则"与山川神遇而迹化"，画竹则"其身与竹化"，达到主客观的统一，才能"妙得"对象的神韵气质，同时也说明了形象思维对绘画创作的意义。构思是一个极其复杂的过程，它包括的内容很多，如主题、意境、形象、构图、笔墨、用

色等，一切都需要统筹考虑。清代画家郑板桥提出的"眼中之竹""胸中之竹""手中之竹"，概括了绘画创作从认识生活到表现生活的全过程。同时他进一步提出了"胸无成竹"的理论，对"胸有成竹"做进一步地阐发和补充。在创作过程中，有时苦思冥想，却茫无头绪；有时考虑太多，反而无从下笔；有时灵感一现，豁然开朗，"意"便油然而生，正如唐代张彦远所说："书画之艺，皆须意气而成"。另外，在水墨画创作的立意过程中，要充分考虑到笔墨的重要性，不能把笔墨只看成纯粹的技法。笔墨经过历代画家的千锤百炼，已成为传达画家情感的重要手段。立意的目的是求"气韵"，而"气韵"又须从笔墨中显现。正如清恽格所说："气韵藏于笔墨，笔墨都成了气韵。"

初稿也称草稿，是立意的进一步具体化。通过初稿，可以对自己的构思做直观的检验。初稿往往可经过推敲、修改，使之更加充实和完善。在没有一定的把握时，初稿可先在小构图中修改，使其逐步完善，然后再放大。水墨画小品可不画初稿，但一定要"成竹在胸"，心中要有一个完整的腹稿，这在水墨画创作中极为常见。

正稿是经过构思和初稿两个阶段的准备，对所画内容的各个环节充分把握后所做的正式画稿。画正稿的过程中，有时一次就能获得满意的效果，有时数次也未必满意，这种现象与画家的功力、经验、情绪有着直接的关系。画正稿的过程中，要做到"大胆落笔，细心收拾"。有时需对原先的初稿做一些局部的调整和补充，但不可草率从事，一定要全盘考虑，局部必须服从整体。否则，局部画得再好，也会"谨毛而失貌"，反而破坏画面。画正稿的过程中，倘若发现问题很多，或调整后仍然失败，那就再来一次。古有"成画一幅、废纸千张"之说。一幅水墨花鸟画的创作，失败几次是常有的事，有道是"失败为成功之母"，只要认真地总结经验，每次失败便是向成功迈进一步。

题款与钤印也是水墨花鸟画的重要组成部分，与画相辅相成，相得益彰，起到弥补画面构图和墨色不足的作用。另外，也能充分体现作者的情趣、素养。

画上题字的内容大体包括画题、诗句、作画记事、感想、作画年月日和作者姓名等。题字多的叫做"长款"，题字少或只写作者名字的叫做"穷款"。不论是"长款"或"穷款"，都要根据画面的具体情况来决定。水墨花鸟画的发展，和书法一直有着密切的关系，这种关系体现在水墨花鸟画用笔与书法用笔的内在联系。好的书法能使画面增色，所以题字前一定要把书法练好。因而学习书法从某种角度讲也就是在练水墨花鸟画。题在画上的字，要求字体、笔法和画风协调一致。题字的位置非常重要，要放在合适的位置。一般而言，题字能起到平衡画面的作用，画中自有应款之处，全凭作者精心安排，款题得恰到好处，画面才能增辉。款识有横竖两种题法，不论是竖题还是横题，每行字或高或低、或伸或缩，均须服从构图的需要。

题好字，还要用好印，就是在款识下面或画的边角钤上印章。印章的面积虽然不大，但那鲜红的颜色分外夺目，与题款和画的墨色形成对比，而起到活跃画面的作用。印的内容主要分为"名章"和"闲章"两类。"名章"上刻的是作者姓名、别号等；"闲章"上刻的是诗句或成语。印章从形式上又分"朱文"与"白文"两种，风格多种多样，形状有大有小。引首章一般盖在画面的左上角或右上角。压角章盖在画的左下角或右下角，起到加强画面分量的作用。

最后，需要特别指出的是，在学习水墨花鸟画技法的同时，不可忽视对中国画论的学习，要理论联系实践，循序渐进，方能步入水墨花鸟画殿堂的大门，进而登堂入室。

第四章

寇元勋与他的水墨花鸟画

圆扇　40cm×40cm　2016 年

寇元勋其人其画

段炳昌

云南大学教授、博士生导师、人文学院原院长

我认为寇元勋是一个非常有才情、有个性、有创造精神的国画家，也是在艺术上不断追求、有所突破的国画家。孟子说："知人论世。"要解读寇元勋作品的意义与风格，就必须了解他的为人、性格，它们与其作品的关系，再对其作品的特点和风格做出妥帖的评价。

先从寇元勋的人谈起。从外貌看，寇元勋是个具有英雄气质的人，身材魁梧，衣着随意，头发上指，两眼炯炯发光，下嘴唇厚实而前伸，声音洪亮，说起话来满屋震撼，嗡嗡作响，豪气四射，很是威武。为人也很仗义，凡是别人求办的事，再忙再累，也一定上下奔走，竭力办理，完全把别人的事当作自己的事。对朋友赤诚相待，一片真心，豪爽慷慨，忠信不二，很有侠义古风。因此，他的朋友很多，既有书画界的，还有更多的各色各类的朋友。

寇元勋这样豪放性格的人画花鸟，有点出人意料。花鸟画家一般比较有女性气质，比较细腻，比较缠绵。清人刘熙载说过："花鸟缠绵，云雷奋发，弦泉幽咽，雪月空明。"一般的情况确是如此。但是有胆识的艺术家却能突破成见，比如一般都用花来比喻美女，黄庭坚却用花比喻大丈夫，这样就比较出奇制胜，比较有创造性。刘熙载在论词曲时还说"声有雌雄"，"意趣气味"也有雌雄，借用来说画，我

以为花鸟画也有雌雄之分。寇元勋的花鸟画确实有一股豪爽之气，是属于"雄"的，或者说是有雄气的。还要看到，花鸟画主要对象为花花草草、禽鸟虫鱼，一般都是比较细微、比较柔美的东西，但是鸟中也有猛禽，花卉中也有恶草丑木，诗中也就有"何当击凡鸟，毛血洒平芜"的雄鹰，有"恶竹应须斩万竿"的竹子。更重要的是，任何花卉禽鸟，画到作品中，就已经是画家的才情、个性、意志、思想、修养等与对象的化合物。这样，寇元勋即使画花鸟，他的个性，他的雄强之气、豪爽之气，也必然在他的形象、笔墨、色彩之中流溢出来。

我们看寇元勋的画都会有这样一种感觉、一种印象、一种审美体验，觉得有这样一个东西存在，这应该就是他的主要风格。用中国古代美学理论的术语来说，这个东西也可以说是"气"，即气韵、气格、气象、气质，等等。

画分雌雄，就传统花鸟画家来说，徐渭、八大山人、黄慎、高凤翰、吴昌硕、齐白石、张大千等人都可以列入"雄"的或雄气一类。当然，各人作品中的"雄气"也有多寡轻重之别。画分雌雄，就其与工笔画、写意画区分的关系来说，既有联系，但差别也是比较明显的。工笔和写意的区别，更多指向形式技巧，而我们说的"雌雄"则主要指向作品的风格、气象、气质和个性，即使是写意花鸟画，也有雌雄之分。当然，这也必然和选题、构图、运笔、用墨、染色等形式技巧有关，或者更确切的是，心中有雄气，就会选择运用相对应的物象、构图、笔墨、色彩方式。具体到寇元勋的画，构图则大开大阖，开阔纵横；用笔则随意勾勒，挥洒自如；色调则以墨色为主，淡墨相辅，以块结构，粗犷凝重，又以红绿点缀，充满生气。无论是画鸟，还是画花草，寇元勋都不肯作细密的勾勒描绘、细致的点饰着色，而是寥寥数笔，自由挥写，简约点染，便使满纸生动，灵气四溢，才情

个性泉涌横出，《残荷听雨》《夏日荷塘五光十色》《秋水有声》《雨后》等创作于辛卯年的这组画，可以作为代表。

　　传统的中国绘画都追求文人气，一幅写意花鸟画，有了豪气、雄气，会不会压制了文人气呢？实际上豪气、雄气与文人气应该是统一的，或者说是相通的。清代周亮工《尺牍新钞》中抄录了陈孝逸的一封信，其中有这样几句话："夫士可无豪气耶？士不可无豪，犹文不可无英。"士，就是文人，也就是说做个文人不能没有豪气，就像文章不能没有英气、英雄之气一样。陈孝逸的话是有针对性的，他指出当时的文人缺乏豪气，文章缺乏英气，一方面，"世道衰微"，大多数士大夫缺乏"奋发矫厉之志"，只是迎合随流、生怕惹事、得罪人，因而"节败才靡"；另一方面，由于执政者在提拔人才时只选"惟豪气消尽之人"，科举考试的主考官也完全以"英气消尽"作为文章的要求，提拔庸人，推重平庸的文章。陈孝逸的说法是很有道理的，文人如果没有豪气，就写不出有英气的文章，写不出有点批判性、反思性、超越性、创造性的文章。换句话说，没有点豪气，就不能算是个真文人，更不用说能写出有英气的文章了。所以，要真正能画出具有文人气的画，称得上文人画，首先应该做个文人，有一点豪气或英雄气，有一股奋发勇为、敢于批判、敢于创造、敢于超迈权威的豪气。台湾著名学者龚鹏程曾经这样说："文人画，是以文人之才情为支撑的，笔墨功夫尚属第二义。"又说："欲评论文人画，须先看画文人画者是否果为文人。""非文人，岂能为文人画乎？"因此，龚鹏程还不无辛辣地劝某画家，"先成个人，再试着努力成个文人，至于画不画得成文人画，将来再说"，尽管这个国画家非常有名，蜚声海内外，书法和国画作品都非常卖价。龚鹏程对这个画家的评价不一定公正，但他对文人和文人画关系的说法却是有参考价值的。这里引用，只是

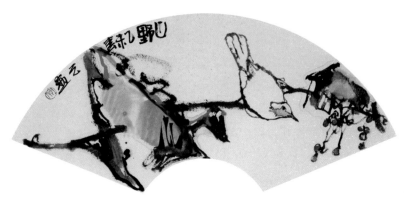

折扇　60cm×20cm　2015 年

　　为了强调我们的说法，只是表明画文人画，画家就要有点文人气。而文人气，就是我们前面说的豪气、英气、雄气。寇元勋的花鸟画，是有文人气的，具体就表现在其画中射溢出来的那股豪气、雄气，而背后当然又和他的为人、气质、性格相联系。

　　豪气、雄气在画家作画时也表现得非常充分。艺术家大致可以分为两派，就是"才情派"和"气力派"，气力派在诗人那里又叫"苦吟派"。唐代诗人贾岛说他的诗"独行潭底影，数息树边身"，是"二句三年得，一吟双泪流"，非常费力，非常辛苦。黄庭坚有诗说："闭门觅句陈无己，对客挥毫秦少游。"前一句说气力派陈无己，即陈师道，说他写诗的时候，把老婆孩子、鸡呀猫呀全都赶出门，紧闭门窗，用被子蒙着头苦思冥想；后一句说秦少游，就是秦观，才气纵横，可以在宴席上当着很多人的面，立刻挥写成一首诗。画家中也有这种情况，唐代的王宰画山水，杜甫说他"十日画一水，五日画一石。能事不受相促迫"；同时代的韦偃画马，杜甫诗说他是"戏拈秃笔扫骅骝，欻见麒麟出东壁"。根据杜甫的诗，可以说王宰是气力派，

而韦偃是才情派。才情派的，无论是写诗还是作画，都是信手拈笔，随意挥洒，干脆利落，如悬河泻水，势不可挡，真有点像孟子说的"虽万千人吾往矣"的气势。寇元勋应该是才情派。

由于读音相似，许多人都把寇元勋的名字与《庄子》中"宋元君"联想缀结在一起，把他和"宋元君将画图"一段中的那个"解衣盘礴"身的"真画者"比拟。但寇元勋还没有这样狂放不羁。寇元勋不是狂者，只能算是狷者。当然从艺术创作时要进入一种忘我忘物、精神自由的境界和状态来说，两人是可以比拟的。

寇元勋画画时的情景状态是什么样子呢？我没有到过他的画室，但根据他的性格、为人、作品中表现出来的风格，可以想象，寇元勋作画时应该是面对宣纸，略作沉思，然后拈笔蘸墨，迅即上下挥写，东涂西抹，左右点染，旁若无人，自由驱动笔墨色，一个个形象潮水般涌现出来，春水、啼鸟、红花、绿叶，有动有静，有声有色有香，很快完成一幅活色生香的图画，这才长吁一口气，搁笔前视。所谓游刃有余、运斤成风，所谓振笔直遂、兔起鹘落，所谓骏马轻貂、驰骋平冈、壮丽豪放、若决江河，所谓如万斛泉涌、不择地而出、滔滔滚滚、随物赋形，都大致可以用来描写这种过程与状态。还可以用庖丁解牛那段话来描述："手之所触，肩之所倚，足之所履，膝之所踦，砉然响然，奏刀騞然，莫不中音。合于《桑林》之舞，乃中《经首》之会"，"謋然已解，如土委地。提刀而立，为之四顾，为之踌躇满志"。寇元勋真有点庖丁的神态了。在这种状态下，豪气、才气、自由精神、自然之气都得到了释放和表现，顺理成章的，寇元勋的花鸟画也就有了相应的风格和气象。

我们这里较多地使用了豪气、雄气、英气、才气之类劲健强力的词语，并非认为这些就是艺术中最好的境界，或者说是最值得赞赏的

风格。实际上，不管是才情派，还是气力派，不管是豪放派，还是婉约派，写得好、画得好，就都好。"大江东去，浪淘尽，千古风流人物"，铁绰板，铜琵琶，关西大汉高声歌唱，很好。"今宵酒醒何处？杨柳岸，晓风残月"，十七八女郎执红牙板，轻柔低唱，也很好。这里没有高低好坏之分，没有理由像黄钺《二十四画品》那样，推崇高古、沉雄等，却贬低韶秀等风格和境界。就艺术家的创作而言，有的可能偏好和着力在某个方面，一生追求，心无旁骛，甚至一辈子就画某个物象，或画兰，或画竹，或画马，这在历代国画家中例子不少。但更多的艺术家，往往在多方面不断尝试和探索，作品和风格都会呈现出多样性的状况。苏轼被当作是豪放词的代表，但他也有婉丽词、清旷词；李清照是婉约词的代表，但她也有"九万里风鹏正举，风休住"那样的豪放词。成熟的艺术家应该有多方面的成就，只不过某方面的成就和风格更引人注意。我们说寇元勋的画有豪气、雄气，并不是说他只能画这一类的画，实际上，最近两三年，他也画了不少其他风格的作品。他的扇面花鸟画，精巧、秀丽、温润，山茶、海棠、桃花都很艳丽，花瓣花蕊的处理也比较细腻，小鸟的喙和爪以及神态也画得很精细。他有一组人物写生画，主要描绘他的学生，从眼眉嘴脸发饰到手势动作，从衣裤裙鞋背包到坐立姿态、音容笑貌，每个细节都很用心经营，细致而传神，写实意味非常突出。这说明寇元勋并非只能画一种内容、一种风格。但我觉得，寇元勋最引人注目的还是他透露出雄气、豪气的作品，无论是强调色块对比、色彩鲜明的花鸟画，还是线条飞动、不着丹青的墨竹、墨兰，都流动着一种豪气、英气。这与他的个性、气质、才情有关，也与他的喜好，与他对艺术的认识、理解、追求有关。

卿云飞渡之后

李　森

云南大学文学院院长、

教授、博士生导师、著名诗人

　　古歌之《卿云歌》咏叹曰："卿云烂兮，缦缦兮。日月光华，旦复旦兮。明明上天，灿然星陈。日月光华，弘于一人。"是时也，卿云飞渡是我的心。读国画家寇元勋先生的画作，我想起了这首歌谣中的卿云飞渡之境，同时参悟到卿云飞渡之后的寂寥画意。世人都想描绘出岁时交替、风物华彩，将物事之天然形色转喻为诗性图景，可寇元勋教授的作品，却呈现出卿云飞渡之后的心灵形色。所谓卿云飞渡之后的景致，与飓风过岗、云雨顿足之后的草木匍匐、百卉零落不同。在寇元勋的画作中，我看到的那种飞渡的卿云，是一种"生命中不能承受之轻"的华章，这种华章是一种力量，一种天道飘忽的气息。这种气息，在天为卿云，在地为青岚，它如节节寸断的大化光阴，层层剥落万物，使万物安静再安静、自在又自在、蹉跎还蹉跎。然而，这种气息的力道，却使任何事物都无法抗拒的要洗净铅华，回归真朴。事物之形色节节退回真朴，幻化无穷。可是，艺术的真朴其实并不存在，唯人之真朴在，方知真朴之何在。因之，《卿云歌》才说："日月光华，弘于一人。"一人之光华，乃万物之光华；反之，万物之光华，亦一人之光华也。之于艺术，任何人都无法描绘万物形色，唯创作心中之形色，反参万物形色。寇氏元勋之水墨，参得

卿云飞渡之后心中形色，而赋予万物形色，这是对绘事之道的深透领悟。譬如《山茶小鸟》《晚风》《王者之香》《晨风》等作品，即是卿云飞渡之后，花鸟自我呈现其水墨自性的佳作。这样的作品，是水墨真如，光阴般若。这样的作品一旦绘成，就脱去了心、物、技三维的干扰。心之维不脱，往往流于滥情；物之维不脱，则拘泥于模仿；技之维不脱，乃束缚于机巧。心、物与技，三维脱尽，才可成为独立的作品，才可使形色超越生死的纠结、意义的缠绕。好作品是一个独立的自性世界，好作品亦有其自我，并孕育了自由自在的客体生命。世人不知，杰出的艺术作品作为一个或千万个独立的世界生命，须脱此三维，才可达到不损物华而正得物华，不损心智而了然心智，不损机巧而匠心独具。凡寇元勋先生作品中之佳制，皆在此"三脱"或"三不损"的视野之内圈点。所谓"三脱"和"三不损"，既可喻艺术之真朴，也可喻人之品相。《坛经》云："道须通流，何以却滞？心不住法，道即通流。心若住法，名为自缚。"寇氏元勋多年修炼绘事人心，或已经看淡风云，看淡人事，看淡绘事，看淡金银铜铁，因此，其水墨花鸟，已臻"心不住法，道即通流"之境，这就是卿云飞渡之时，日月光华"弘于一人"，而卿云飞渡之后，笔墨光华"弘于一画"的境界。

一种风流吾最爱
——寇元勋其人其画

王　新

云南大学艺术与设计学院

副院长、教授

"掬水月在手，弄花香满衣"，形容的也许正是寇元勋这种人。

一派空明，一袭诗意，然而尚需一脉古意，方足当之。

40 年来，寇元勋守在云南花木葱茏的一隅，安静地喝茶、吃饭，伺候着笔下那些莺莺燕燕、花花草草，不哗众，不取宠，把日子过得风流自赏。

尽管如此，寇元勋其人其画，绝对让人眼前一亮，过目入心。

寇元勋相貌高古，其人身材伟岸，声若洪钟，像极江湖山林间啸傲杀伐的好汉，然则其开口一笑，便灿若罗汉，憨憨然，淳淳然，真非尘俗间人物也。

寇元勋有茶癖，还偏好美食，患痛风顽疾多年，本当粗茶淡饭，但他从不以为意，经常忘乎所以，扪腹大啖，啖得酣畅淋漓，啖得怡然自若。

熟悉魏晋风流的人都知道，这样有深癖者，往往有深情。

寇元勋还爱唱歌，吼一曲《沧海一声笑》，"豪情还剩了一襟晚照"，实在是唱得苍凉旷落，孤独雄浑。

当然，绝大多数时候，寇元勋把这一襟深情，都轻轻收敛住了，化为笔下的花草与烟云。

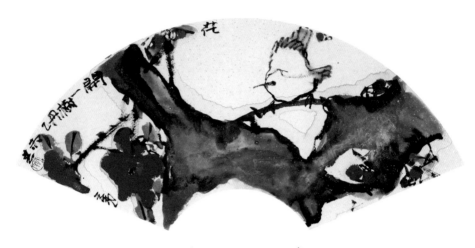

折扇　60cm×20cm　2015 年

　　近年来，寇元勋笔下出现了一系列花草古僧形象，多破笔枯笔，萧然草草，水渍墨晕，纵横挥洒，随抹随写，随写随生，在花意盎然中映现古淡僧影，极富枯淡松灵之韵，高古旷逸之致。此种合花鸟画与人物画而为之的手腕，在当今国画界达到这种境界的画家实在寥寥。

　　寇元勋的松灵，还体现在近年花鸟画创作的新变中。寇元勋实在能画一手纯正的文人笔墨，观其早年富有代表性的兰竹石图，以书法写之，以诗文润之，以豪气振之，竹清、兰幽、石丑，画面清雅劲秀；后又以云南民族佳人风物入画，细笔袅袅，计白当黑，略施颜色，与水墨相融，自得明丽风致。

　　当然，看得出来，从早期至今天，跃动在寇元勋笔尖的豪纵之气，无一日减之；近年来，其创作更是顺乎天性，不再刻意追求笔墨书写，让豪纵与疏野结合，与古淡结合，与婉秀结合；藉水法带动，

墨撞色，色撞墨，水墨色流溢、渍染、晕化，再以松灵之笔，"池塘生春草"般随势成之，点线面穿插对比，水墨色呼应重叠，果黄花红，披美缤纷，鲜妍而雅淡；画中花鸟虫鱼或发呆，或雀跃，或嘤鸣，似与不似，抽象与具象，有笔墨，有构成，有情味，既传统，也现代。尤为重要者，寇元勋这样松灵的笔墨，这样老辣自由的境界，是真正大写意渐臻于老境的标志。

寇元勋显然是走上了一条人迹罕至的林中路。

诗人弗罗斯特说："也许多少年后在某个地方 / 我轻声叹息把往事回顾 / 一片树林里分出了两条路 / 而我选择了人迹更少的一条 / 从此决定了我一生的道路。"寇元勋应该有弗罗斯特同样的惆怅与孤独。

据说，某日，寇元勋正盯着墙上自画的一个扇面，扇面上一只垂首兀立的黑色的鸟，凝神黯然。一非专业老师路过，十分好奇：一只黑鸟，有什么好看的呢？

寇元勋十分严肃地说：

"这是一只孤独的鸟！这只鸟就是我！"

可见，寇元勋有深藏在骨子里的孤独，这种孤独也是魏晋名士骨子里的孤独。

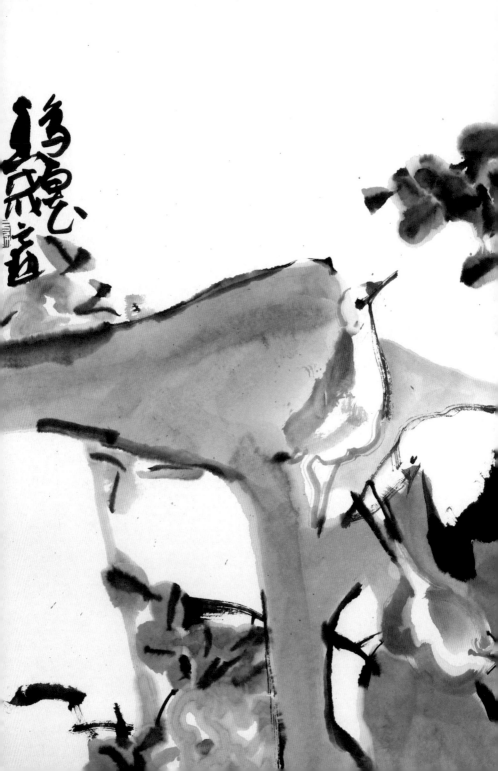

替花写神　为鸟传情
——走近寇元勋教授的花鸟世界

陈社旻
著名美术书法评论家、书法家

我对寇元勋教授并不陌生。

早在 20 世纪 90 年代中叶，曾读过他的画，写心，见性，感动我好几天。后来，走近了，坐在一起，神侃大荒。满心欢喜，满心嫉妒。那是一种知性的享用神性的启迪。他宽泛的知识面，足够令人称羡！

中国画，传统一贯重写心，崇尚心灵品质，讲究内心经验。高古，是对笔墨境界追求；野逸，是对创作手法的提醒。越是直白浅显的表达，能洞出画家眼力和内心的深度。这是东方智慧的精义！

时下中国画坛，献媚者奉献精美，兜丑者兜售恶俗，满纸的技术与效果，也许因太过浓烈的铜臭，遮蔽了学养，失落了精神，很难听到发自内心深处的那种纯粹的深刻的声音了。

走进元勋兄的花鸟世界，看他替花写神，听他为鸟传情。不计精准但求生动，不计形式但求深刻，不计圆通但求自在，不计理法但求神意，让人听到了一种热诚之声、慷慨之响。

彩云之南，鸟语花香，那是中国画家梦想的天堂；周易八卦，神情思辨，那是中国哲学思想的根源。身为白族后裔，元勋兄可谓得天独厚。一隅地利，不慕他乡，对话先哲，链接幽微，读读写写，一本万利，思想忖度，铸就眼光高度，自己梦，自己圆，无话可说，"天

机不可泄漏"也！

　　云南大学，坐落在春城昆明，元勋兄深居简出，温和随意的表情下面，深藏着神秘诡异的玄思，厚实魁梧的身板中间，隐埋着挥之不去的病痛。行内无论长幼亲疏，皆折之服之，齐称"老寇"。

　　老寇之书付梓在即，爱写数语，以为贺！

　　　　　　　　　　　　　　　　　甲午上元客居扬州绪壶园

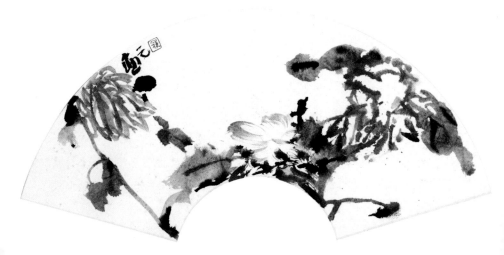

花鸟扇面　20cm×60cm　2016年

寇元勋：贯通野逸　墨传精神

江福全

《中国画家》杂志社主编

著名美术评论家

　　寇元勋的写意花鸟生动传神，情境交融，在中国当代艺术园林里，以其新颖别致的画风、画韵独树一帜。多年来，他在章法、构图、造境方面不断求新求变，开创出别具特色的意象符号。在画家笔下，花从无均匀的色泽，树从无规律的线条，鸟从无扭捏的形态，"野"与"逸"两种标签在其兼容并蓄之下，凸显出独特的个性风格。

　　花鸟画又分为工笔重彩与水墨写意两大体系，寇元勋的作品当属于后者。他的艺术创作充满了一种禅意之美、人性之美，他以疏淡和悦的笔墨铸就出一个个撼人心扉、可触可摸的艺术图像。那肆意挥洒的墨色，让人在静静品味的同时得以体会来自内心的顿悟。这些作品无不体现着画家对中国水墨画的哲学、笔墨和情感内涵的了悟。扎实的绘画功底，源自其对传统文化的广泛继承。有此底蕴作此基础，他很轻易便将自然风貌融化于心、溢于笔端，一花一草皆出于胸次之间。其作品融古典写意和东方诗意为一体，很好地传承了中国画艺术的精髓。这种传承不是机械地继承，而是在传统笔墨中进行分解、重构、整合，从而创造出不同笔墨个性的写意花鸟。

　　在多年的创作中，寇元勋仔细研究着中国画的观察与表现手法，并很好地承袭了传统笔墨的精髓。他不但扎根传统，而且深受中西画

理的熏陶。厚积薄发之下，又在创作中重新建构，从而开辟出卓尔不群的艺术风格。他笔下的莲蓬、荷叶、鸟儿时常怡然自得地悬浮于空中，无拘无束、自由自在。在其写意花鸟的创作生涯中，他对传统花鸟画的表现方式与笔墨传统具有深刻的认识与把握，使他可以得心应手地传达内心的情愫，以自己别出心裁的构思赋予了作品新的生命形式，令人回味无穷。不仅如此，画家还悄悄地汲取了一些民间艺术造型的养分，其画面明快而大胆，凝练而夸张，感情强烈、有趣有味，充满了淳朴和清新的气息。所谓一花一世界，一叶一如来，在画家笔下，花草的生命在各自的维度中存在着动人的情态，这只有在寇元勋的水墨世界中，才能让人真切地感受到。

纵观寇元勋的写意花鸟，其画面大多清雅简淡，颇具雅士趣味，他在造型、用线、赋色上采用独特的艺术处理方法，把写意花鸟画的气韵与情态把握得十分到位。

除此之外，他的写意人物婉约含蓄，笔触自然，极尽纯熟的线墨之功，人物与花鸟背景高度融合，充满神似之美。在塑造人物的过程中，他能够抓住人物的个性特征和内在精神，突出表现人的气质神韵，可谓形恃神以立，神依形以存，在人物形象的塑造中，达到形与神的高度统一。同时，在立足传统之外，寇元勋发挥了高度的创造性和融合性，将不同手法融会贯通，逐渐形成个性化的水墨语言。

他还在写意中融入了现代元素，营造了虚实相生的视觉效果。画家在继承传统的同时，不忘通过独特的水墨语言表达自己内在的情感，艺术作品富有强烈的表现力和感染力。这些作品以情入画，意境悠远。细细品来，犹如吟一篇诗词，犹如读一本历史，犹如观一幅美景，犹如听一泓泉鸣，给人以无穷的遐想，给人以舒心的艺术享受。

这种艺术魅力的产生，来源于画家新锐的艺术思想，来源于画家

娴熟的笔墨功夫，更来源于他对作品主题和意境的高妙升华。寇元勋总能够独具慧眼地去发现、感受花鸟世界中独特的艺术美感，并通过笔墨把这种美感和创造的快乐与观者分享。多年以来，他一心致力于对自身艺术创作的拓展与创新上面，他以传统精髓为后盾，以现代色彩和形式构成为突破口，从而探寻出一条充满个性的创作新路。为了实现这一追求，他巧妙运用写意与意象的表现手法，取得了很好的艺术效果。一方面，他利用平面构成肢解了传统花鸟画的构图，另一方面，他还将个人的思想、情感和艺术完美地融合在一起，他的作品情感之真切、构思之新颖，无不令人叹为观止。正因为情的缠绵悱恻，才显出自然花鸟的勃勃生机。其笔下花鸟物象既富于自然气息，又带有深刻的心灵印记，可谓是"超乎法外，合于自然"。

丰富浪漫的想象力和深厚的笔墨功力，凭借一幅幅枯淡松灵、高古旷逸的精彩画作，寇元勋的艺术创作自成一家，逐渐臻于化境。他在写意花鸟、人物创作的变法求新中，走出了一条属于自己的路。以他目前的艺术成就，假以时日，必将成为这个时代的艺术大家。

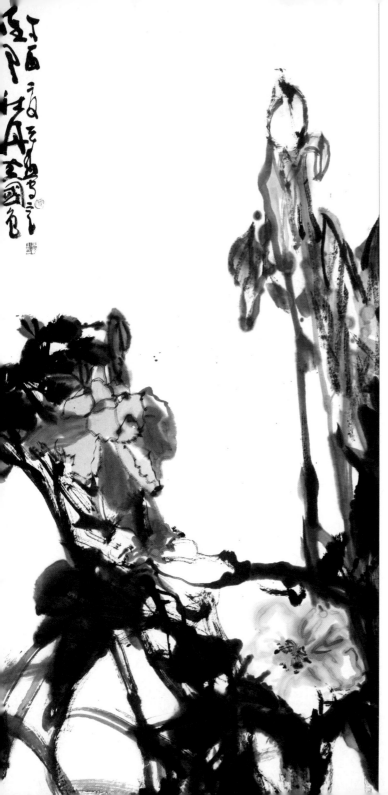

《唯有牡丹真国色》 68cm×136cm 2017 年

明艳瑰丽，奇崛放任
——寇元勋老师和他的花鸟画

张　辉
大理州文管所副研究馆员

　　我的画室书架上有寇元勋老师的几本画册，《雨林印象》《水墨兰竹》《花鸟清音》《寇元勋国画作品优选》……这些都是我喜欢的、随时翻看的书。我经常会得到一些画家赠送的画册，但大多浏览一下就束之高阁，能够长时间翻看不厌的，一定是好看、有益、有趣的。最近刚得到的《中国近代名家画集——寇元勋》集中了寇师近年的精品力作，翻读此书眼前一亮，让我神清气爽。同时心中暗自惊叹：真是艺高人胆大，敢这样画！没有传统功底、没有自信的画家，如何驾驭得了这样的画面。

　　是的，寇师的花鸟画，一下子便可以让人记住：明艳瑰丽，奇崛放任。而言简意赅、趣味横生、一针见血是他的特点。简单的造型，概括的笔墨，高逸的品位，无论从风格到内涵，寇师在花鸟画家里始终是独特的。符号化的花鸟意象，奔放的笔触，独特的构成。借助娴熟的笔墨技巧，表达一种思想，表达一种境界，营造出一种非同寻常的意境。他的画充满智慧，有时寥寥数笔，藏着道理，藏着玄机。一只鸟，在他的笔下，含量已经远远大于一只真的鸟了，比真的好看多了，里面的内涵要比真的多得多，有一种潇洒，一种很好看又天真自然的气质，真是神奇的事情。

　　寇老师是我大学时期的国画老师，一直鼓励我坚持画画，至今我们私交甚好，因此常常得以目睹他作画。寇师作画具有一种"拔剑四顾，舍我其谁"的霸气。早期即觉其有一种超越常人的精神。其画、其书中所透露出的那份飘逸气息，隐隐有一种不羁和拙异，这一切令我大开眼界：原来艺术可以这样搞。有的画家刚开始时，因为有着"本真"的心性，能把感受到的东西很生动地表现出来，然后就得到大家的表扬、认可，作品卖很多钱，被人称为艺术家，他就有点慌了，想把自己弄得伟大一点，于是就开始不真实，画得就很难看了，装模作样。难能可贵的是，历经数十年的磨砺，寇老师今天的作品依然保持着初涉笔墨的那份心性天真飘逸、大气磅礴。

　　优秀的画家，往往对造型、形式感有着异乎寻常的敏感，正是这种感觉导引着他们在画面中自信十足地驰骋，寇老师于此似得天授。以我所见，无论八尺巨制，还是盈尺小纸，从不起稿，笔墨直写，直抒胸臆。那份自信令我咋舌。作画毫无顾忌，勾染往来有度，时出妙笔，让我佩服。我虽常侍其案边，想学一二，可惜天资愚钝，终不可得。寇老师常说，画画不是比谁在这张画上花的时间多，也不是比谁的线条细还是粗、精致还是粗糙。重要的是你对美的认识到什么程度；再者就是表达到什么程度。言之有理。

　　各种植物、各种花卉、各种鸟类，见过的和没有见过的，都能信手拈来。看似随意，其实寇师对中国画是下了大功夫的。且不说早年在浙美进修时每天两小时的兰竹日课，即便现在，在画坛已有成就的寇老师一年用来练字的纸竟要用去一百余刀。真是"衣带渐宽终不悔，为伊消得人憔悴"啊！去年春节，寇师回乡，第一件事就是拉着我到大理古城玉洱公园看茶花，回到他的画室，当即铺纸挥毫，自然是满纸春色，满室生香。

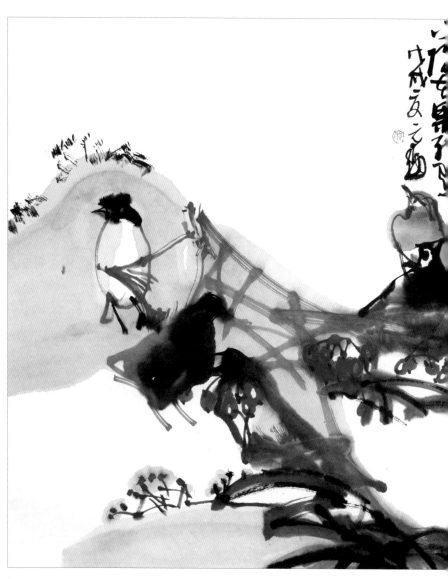

《野果》　63cm×68cm　2018 年

　　寇老师为人大气爽直、幽默风趣。听他谈话，常常让人捧腹，继而若有所得。什么是好画，一个好的画家要画什么样的画，怎样画，是他经常谈的艺术话题。寇老师说："多数艺术家是重复别人的故事，而且是粗俗艳俗的故事。站在 21 世纪的角度，要讲述自己的故事才是一个艺术家应该做的事情。真正的艺术家只画给自己和少数人看，当然这不是脱离，而是引导人们认识，继而认同。"从这个意义上说，寇老师是优秀的现代中国画家，同时也是中国画转型时期探险者登峰者。作为一个全面的画家，他的画之所以耐看，之所以立得住，是因为他的画面在现代构成、现代意识的背后，依然立着那根书法的线，立着中国传统文脉的那根主线。

　　拉拉杂杂成以上文字，无非是个人的印象和感受。不过写到这里，想起寇老师说的：我就这点爱好，不画画要做什么？恍然明白，几十年来寇老师的艺术之旅其实也是他的人生之旅，他画得开心也活得开心，他就这样心无旁骛一直走向理想的彼岸，他是真正具有智慧的艺术的旅行者，让人望尘莫及。

<div align="right">乙未初秋于大理宝林居</div>

畅达、清润见性情

——读寇元勋教授水墨花鸟

李 华

中国少数民族艺术博士、湖南第一师范学院教授

作为多年研习西画的人，我惊羡中国文人画经典作品博大精深的文化意蕴，以及出神入化的笔墨技巧，此中审美情趣妙不可言。同时，也存疑身边常见中国画的两个"弱面"。一是，在众生喧嚣、极速变幻的当下社会，能否守住文气、士气？顾名思义，文人画是通过画家身份给作品归类，它要求画家博览群书、经年苦耕砚池，通晓社会、自然之大道，持守独立的理想品格。安身钢筋水泥丛林，时间被碎片化，键盘书写日常化，应接不暇、白驹过隙的生活节奏催生紧张、焦虑情绪……当代生存境遇能否让画家精神常驻林泉、留守孤清的文人士气？如果做不到这一点，那么艺术创作走传统之路可能大打折扣。二是，有些中国画提供给观众文学性因素太多，视觉刺激强度不够。中国画之所以能通过简括的画面传递深远的意味，一定程度上得益于诗、书、画、印。每一个艺术单元独特的魅力，背后都有庞大的文化根系支撑。顺着作品每个构成要素搭成的路标，观众可以在浩瀚的虚实空间中漫步遐想，获得神游八方、契合大道的超然体验。然而，这种品读画作方式更接近文学欣赏的迁延想象，点、线、面、明暗、色彩等各种造型因素的表现力，呈现在观众面前的那种"视觉样式"直接冲击力有时强调得不够。将油画和水墨画并置一起比较，两

花鸟扇面　20cm×60cm　2016 年

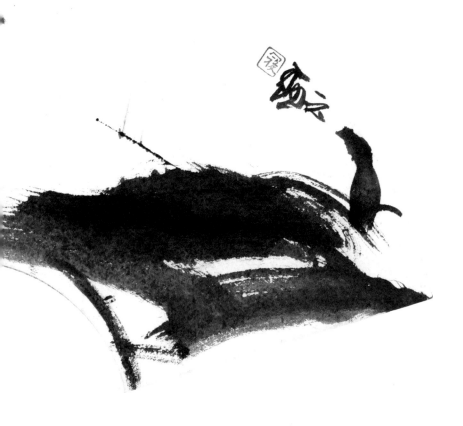

种作品品读、体验的重心有所差异。

　　看到寇元勋教授的水墨花鸟画，第一印象是"通达、清润、夺目"。如果非要给作品贴一个标签，这类作品可以归入文人画范畴。何为通达？心、手、画之间贯通一气，中间了无阻隔。虽然无缘看到寇教授现场作画，但作品透露出鲜活的现场感。许多作品似乎成竹在

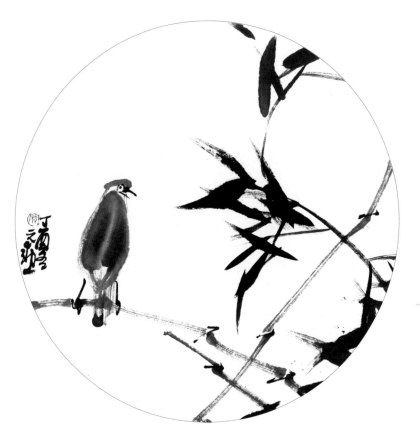

圆扇　50cm×50cm　2017 年

胸而未必临案"深思熟虑"，在画兴突发、物我相融的浑然意象初成之时霍然挥笔。或凝神于精微要害，笔势陡变，配上大片的空蒙墨色；或水墨随笔滚动，营造出空灵玄妙的氛围，然后寥寥几笔写就可供识别的形象；或在各种墨色层次中飞来一抹色彩，提示生命有形无形、有相无相交织的状态。要做到作画状态灵活机变、不拘一格，少不了长年累月的笔墨锤炼。而要做到神完气足，挥出磊落之气，就不是单纯的技术问题。画者各方面的修为聚合无间，才能做到"逍遥于尘垢之外，驰骋于法度之中"。

　　画有枯涩、润泽、清新、滞浊、冲淡、浓郁等气息之分，清润是一种境界。人的眼睛成像原理一致，但心灵与自然交融后产生无数种可能。奇异的意象空间存在于每个人身边，难以用文字语言述说，需要用睿智的眼光与独特的禀赋去挖掘。中国先贤通过静观悟道领略到"自然的韵致"，用"象外之象""味外之旨"或"境"等概念提示画者追求这种韵致。自然万象投放到心灵之后，经由心灵的诗化，产生或浓或淡、或清灵滋润、或高古悠远、或空漠荒寒的感受。感受最终通过画家的文化品位与诗、书、画、印修养传递给观众，画呈清润之象，得之于笔墨风神、文心沁濡。

　　画面为何夺目？首先，作品用笔、用墨、章法、立意与传统文人画有较深的渊源，雅致、浑朴的笔墨意趣很能抓住观众。其次，画面结合了传统中国画经营位置的理念以及现代构成意识，具有整体视觉张力。文人画讲究章法，不过章法和构成的含义有区别。前者强调各种造型元素的位置关系，诗书画印欣赏、品读顺序的引导，引向虚的东西。后者则更强调大的点、线、面抽象关系对视觉的刺激作用，获得视觉充实感。还有，色彩的大胆运用。唐代以前，色彩在中国画中拥有重要位置，赤、黄、青、黑、白都是正色，不仅有"六朝浓艳"

的随类赋彩，唐代更是"唤烂而求备"。宋元探索"墨具五色"的功能，把中国画推向疏简淡远、空灵超逸的妙境。但从直观视觉的角度偏废了色彩，以至于画家恐有恶俗之忧而对颜色慎之又慎。寇元勋教授的水墨花鸟用色并无禁忌，有的鲜艳饱和，不乏装饰性、民间性的夸张感，有的颜色随水淡化，与清淡的墨色相融交接，隐入白纸象征的深远世界。

　　我们欣赏寇元勋教授水墨花鸟作品时感受不到传统与现代、西方与东方、主流与边缘等概念的冲突纠结，更感受不到常见水墨画的弱面。笔、墨、水、色随画者心性在走，许多相互冲突的东西被本真性情及文化积淀引向诗意的调和，韵外之致以及绘画语言的新颖性就出在这里。

奋袂如风　野逸墨华
——寇元勋画评

龚吉雯

中国少数民族艺术博士

云南昭通学院艺术学院副院长

　　邓椿《画继》云："画之为用大矣，"王微说画"以一管之笔，拟太虚之体；"天地万物皆可通过笔端毫间尽显其神。画可"存形"，可"使民知神奸"，可"存乎鉴戒者"，亦可"成教化，助人伦"，虽有道理，却太过强调画之教化。宋元君画史"解衣盘礴"，旁若无人，化机在手，是为绘画本性解放之肇始。精神的自"游"与书画结合，至宋，"逸格"成为绘画的至高审美标准。不仅画如此，人的精神境界也向"逸"发展。唐·张彦远《历代名画记》载，宗炳、王微"拟迹巢由，放情林壑，与琴酒而俱适，纵烟霞而独往。"张彦远享受着"每清晨闲景，竹窗松轩，……唯书与画，犹未忘情"的精神愉悦。二则文字言说的都是一种"逸"的状态，身与心俱以"逸"为舒适惬意。画以"逸"飘然于物外，忘情于俗尘，怡悦情性方为画之根本。"逸"既为画者心，亦为观者意。吾师寇元勋画作细赏之满纸怡悦，顿生欢喜，生机无限，洋洋洒洒，窃以为正有"逸"之追求。

　　"逸"为画格之一，"笔简形具，得之自然"，还因其"莫可楷模，出于意表"，为文人推崇为画之高格，其形得之物象，意出于尘外，倪迂言"聊以写胸中逸气，岂复较其似与非"，正是此意。寇元勋之"逸"，如姚最曰："虽质沿古意，而文变今情。"他的"逸"植根于传

统审美意象，合拍于现代审美，常常出其不意，却又在意料之中，野趣闲韵十足，气势大开大合，是谓为"野逸"。其"逸"非高士之清寒独赏，亦不追隐士之独往，含魏晋之古骨，墨彩相彰却无媚世之情。以"逸"怡情于烟火世间花藤下，与花同享人间至乐。

　　传统审美中"逸"以萧条淡泊、闲和严静为发展主线，内敛自省，纵有纵横之势，亦要回归雅韵，追求精致而宁静、慢节奏的趣味，如谢赫评毛惠远："纵横逸笔，力遒韵雅，"寇元勋的野逸显现为狂风骤雨似的笔墨功夫和宛若天成的色彩配置，其野逸来自铭刻在骨子里的豁达，对生活的自然坦诚，对满身病痛的处之若泰，对斑斓世界的炽爱，通过线条的疏密、空间的组合、笔墨结构、色彩等关系，构成了他独有的"清、达、放、简"的野逸空间。

　　中国画再现和营造的是一个藏于客观世界背后的主观空间，一个与自我有关的、内省的、抒情性的空间营造。寇元勋既欣赏云林之简、子久之密，亦倾慕文长之狂，石涛、八大之放。长康之神气、少文之趣灵、东坡之墨戏都能在他的画中找到契合之处。郭若虚《论用笔得失》中云："凡画，气韵本乎游心，神采生于用笔。"笔活而生，生而灵动，唐敷五《绘事微言》："生者生生不穷，深远难尽；动者动而不板，活泼迎人。"寇元勋深明此理，东坡居士在《文与可画筼筜谷偃竹记》中记载，与可画竹，正是寇元勋画画的状态，"执笔熟视，乃见其所欲画者，急起从之，振笔直遂以追其所见，如兔走鹘落，少纵则逝矣。"笔画起落间风起雷动，速度极快，可谓"奋袂如风"，有"谈笑间，樯橹灰飞烟灭"的壮豪之气，观者恍然有"乱石穿空，惊涛拍岸"之感。笔放之则快，快而恣肆，气势悍然。

　　除速度感之外，寇元勋的画讲究用笔的书写性和节奏感，"沉着非重，痛快非轻。"轻重疾徐之间，依靠对线质和节奏的把握与掌控，

李开先在《中麓画品》谈及好的笔法所形成的线质趣味："一曰神。笔法纵横，妙理神化。二曰清。笔法简俊莹洁，疏豁虚明。三曰老。笔法如苍藤古柏，峻石屈铁，玉坏缶罅。四曰劲。笔法如强弓巨弩，弦机蹶发。五曰活。笔势飞走，乍徐还疾，倏聚急散。六曰润。笔法含滋蕴彩，生气蔼然。"加上行笔过程中不断产生的苍、湿、毛、枯、润等对比关系，形成了丰富的笔墨语言和表现力。

　　"书者，散也。"画与书，皆需"先散怀抱，任情姿性"方能得诸笔端。欧阳修《集古录》曾言："其逸笔余兴初非用意，而自然可喜。"恽南田《瓯香馆画跋》："有笔有墨谓之画，有韵有趣谓之笔墨。""逸"的营造与笔墨有关，笔墨的认知和表现既传统又现代，笔墨与气韵相连，气韵生动依靠笔墨具化。"今人用心在有笔墨处，古人用心在无笔墨处。"寇元勋的笔墨既在用心处，又在无心处，若即若离。论画必言书，在寇元勋的笔下，书法与绘画的相互作用力尤显清晰和明确。近年来，他对传统书法用力颇多，尤其痴迷于孙过庭的《书谱》和黄庭坚的书法，画中尤其能感受到对两家的吸收和使用。董香光曾谈到："字可生，画不可不熟。字须熟后生，画须熟外熟。"书法的书写状态和感受对于绘画的滋养是明显的，寇元勋画中线质的改变在近年的作品中尤为突出，线条变化多端，沉而不涩，畅而不流，节奏明快，线的抽象美感上升到一个新层次，画面中的节奏感也随之而提高。线质和节奏的改变，使他的作品更加具有可读性，适合细细品味。

　　出其不意为"逸"，造型上变形夸张，构图经营上不落古人窠臼，亦不拾今人牙慧。在传统审美语境中，造型追求夸张变形并不成为问题，在现代审美中亦不是障碍。造型与气韵并非悖论，把握核心要领即为求真，核心即为气韵，荆浩曾云："似者得其形，遗其气；真者，气质俱盛。"对此张彦远早有论断："若气韵不周，空陈形似，笔力未

遒，空善赋彩，谓非妙也。"落实到笔墨上，则可理解为"写画亦不
必写到，若笔笔写到，便俗。……神到写不到乃佳。"寇元勋笔下野
逸初观花是花，鸟为鸟，再观似乎花不是画，鸟不是鸟，细观花仍然
是花，鸟仍然为鸟。"一勺水亦有曲处，一片石亦有深处。"花鸟画在
传统语境下已至臻境，今人要想突破前人图式并非易事，或在前人程
式里打圈，或于西方现当代艺术生硬嫁接，所得结果不中不西，不古
不今，难有真正突破者。寇元勋一直在探索如何将"野逸"与当代审
美的结合，从地域题材到焦墨花鸟，再到今天的平面构成与色彩结合
达到的逸境，应该说在花鸟画的发展中探索出一种新的可能。中国画
以"意"达"逸"，由画内笔墨涵化为画外境界，这是中国文化之精
髓所在，"意不在于画，故得于画矣，不滞于手，不凝于心，不知然
而然。"汤垕《画论》：在谈到欣赏画作时云"观画之法，先观气韵，
次观笔意、骨法、位置、敷染，然后形似，此六法也。……慎不可以
形似求之。先观天真，次观意趣。相对忘笔墨之迹，亦为得趣。"寇
元勋的创作不以形似为目的，探索花鸟画的野逸之境，绘真得神妙，
正谓："画之道，所谓宇宙在乎手者，眼前无非生机……"

　　吾师嘱我为他的画作评，甚感诚惶诚恐，唯恐不能展现吾师风
采，今日文字仅现师风采一二，吾性愚钝，恐愧对吾师重托。自拜入
吾师门下，受师教诲，春风拂面，熏熏暖日。韩拙《山水纯全集》：
"画譬如君子欤？显其迹而如金石，着乎行而合规矩，亲之而温厚，
望之而俨然，"吾师其人其画正如君子，磊落坦诚，爱憎分明。华琳
《南宗抉秘》："菩萨低眉，正是全神内敛。金刚怒目，迥非盛气凌人。"
细思量，吾师正是兼有菩萨、金刚之性情，才有笔下壮情豪气的气
势，虎嗅蔷薇的细腻。

愿得东风一枝暖

左中美

中国作家协会会员

"荷香十里是吾乡"。

这是国画名家寇元勋先生近作的一帧横幅荷图，以浓墨渲染的团团荷叶间，有粉色的荷朵深深浅浅地开着，或隐或现。画面上，有早开的荷在这时候已然结了莲蓬（一直觉得，荷总是只有到结成了莲蓬，才有了那种无语的禅意），而在那些阔大的荷叶下，又有初成菡萏，正悄然地擎出了水面。

看着画，遂想起那年的春风四月，在洱海畔的大理州博物馆观先生水墨新作展。春日初暖，花放无语，感先生画中春声春意，后来曾留得一篇记，题为《春棠枝下无人语》。后来，数年不见先生面，今因偶得了先生微信，遂在先生朋友圈中见得当中眼下这幅荷图，却仍是一眼便"确认出了眼神"——笔墨之间，依然是那样的泼洒而又蕴藏，奔放又且端雅。

先生的故乡、滇西大理的剑川县，久负"文献名邦"之名，是云南历史上的三个"文献名邦"（大理、剑川、建水）之一，历代多有书香世第，长出风流俊才。说起来，早在先生画展前两年的庚寅年春由大理书画院举办的首届"风花雪月"书画展上，已曾得一睹"寇门三子"之书画作品同登大展，共彰风采。记得那次先生在画展上的一

幅作品，名为《河畔清夏》，正是一幅墨色挥洒的鹤鸟图。

　　剑川位在大理之北，比起大理的中南部地区，气温总要低一些。记得丁酉年由春入夏时节因约上剑川，这个时节，在漾濞县城附近的淮安或是马厂坝子里，小春的作物已渐收尽，许多稻田里已蓄了粼粼的水光，正待下秧。而北部的剑川坝子在这时候，田野里的豆麦还将收未收，车行路上，各处路旁但见一蓬一蓬粉的白的蔷薇花开得热烈，剑湖的水在入夏的风里，绿得如绸。未曾探知，这剑川坝子里是否有人种荷，在夏天的长风里，是否有满眼的荷叶翻卷起层层的绿浪；在布满蛙鸣的月夜，是否有无声绽开的荷朵，将淡淡清香染尽夜风。我所知道的是，对于一生以笔墨喂养性灵的先生，那些荷，那些梅，那些兰，那些竹，那些四季与清风，早已根植在他的生命里，成为他内心中那一片此生不能离弃的明月故乡。

　　因业留居，先生长住省府亦久。以我所居之边地漾濞，自是难得一谋先生之面，自然，亦少了许多请教之缘。好在现下得了先生微信，故而得在其间常瞻先生高笔，看先生不时贴上的画作上，花开着意，鸟鸣枝头，岁时暗换，却道东风年年。西历 2019 新年日，见先生微信上贴得三图祝贺新年：两幅斗方，画面简约疏朗，花开鸟鸣间，若闻荡荡春风；一帧"六合同春"横幅，六只丹顶仙鹤，于松青花明之间或自在啄羽，或振翅欲飞，带来新年的吉祥祝福。

　　至旧历春节前夕，见先生又以梅兰竹菊四君子水墨条屏横幅贺岁，一一读去，如沐悠远清风。

　　首图梅花，题"白云山中"。山深云浓处，梅自凌寒开。梅兰竹菊之中，或因梅花首开岁时而常居首。这梅花，在稍寒的剑川县地想是多有的。记得有一年深冬里，在博客上见有友人在剑川县地旧时茶马古道上的沙溪古镇举办梅花诗会。花下吟诗，自成风雅。远隔着数

重山水，耳虽不能闻得诗声，眼却能见得图上梅花树树争放，竞唤春归。与先生笔下的墨荷不同，这条屏上的梅花图，墨色要简淡许多，画面上的梅，茎拙而花简，疏疏几笔，妙成意象，清浅骨苞之间，若有暗香徐徐洇开。

　　二图兰花，题"君子之风"。墨色稍深处，勾勒出山石及兰草之茎叶，而以淡墨点染的朵朵兰瓣，在枝头翩若蝶翅，欲乘风飞。若依着我的以为，常人画兰图，因兰之形象清瘦疏简，乍看之下似是易成，而恰是这若清风、若美人的细瘦花枝，着笔该最是难以把握，犹若书法中之笔画愈简者，愈难于工。想必，总得是那心中无碍者，方能于落笔之处，见出君子之幽雅清风。"秋兰兮菁菁，绿叶兮紫茎。""浴兰汤兮沐芳，华采衣兮若英。"兰之菁菁，若见君子；兰之彩彩，若彼德昱。

　　三图青竹，题"心与竹修"。想起那年先生画展上的两幅竹图来，一谓《可有风来楼》，二谓《故里丝丝清风》。苏子诗言"可使食无肉，不可居无竹。"若谓世间残荷为雨而来，则竹固为清风。君子爱竹，除了以竹志意，种竹邀风亦是雅事。相比起秋尽冬来、残荷听雨的枯寂，听风过竹便要清朗许多。在屋后种一蓬竹，不分四时，可得常闻天籁婆娑；在心内种一蓬竹，节节叶叶，可得长修清心明境。

　　四图菊花，题"不与群芳争春色"。"玉壶买春，赏雨茅屋，座中佳士，左右修竹，白云初晴，幽鸟相逐，眠琴绿荫，上有飞瀑，落花无言，人淡如菊。"唐司空图《二十四诗品》中的《典雅》，竹绿菊黄，人淡琴幽。春夏已逝，群芳尽凋，菊独自姗姗登场，明媚竹篱。望远山晴烟淡淡，飞鸟长歌，携羽而还。

　　读先生画作，常多见以"风"入图者。"荷香畅晨风""晚来风约半池明""清风伴影""一夜春风""东风第一枝""晨风一池"……这

风，是"风起于青萍之末"，拂过高山，拂过长河，拂过飞鸟的羽翼，拂过开花的树梢，拂过荷上的月色，拂过哇鸣的夏天，经行处，自成天籁，婆娑有声；这风，是"君子之风，香远逸清"，是蕴于胸而落于墨，是藉于心而成于行，是性灵的风轻云淡，是生命的山高水长，落脚处，入骨入肉，自成端方。

2019 己亥，除夕适逢立春。民谚云："一年难遇两头春，百年难得岁交年。"民俗以为，这是一个美好的年份，可祈如意吉祥。适闻先生又将推出花鸟新集，想必未几便可得一观。

看日历上，2 月 19 日雨水，3 月 6 日惊蛰，21 日春分。风日渐暖，一若先生画中之翠羽晴芳。因道是：

愿得东风一枝暖，为有春色满人间。

评寇元勋老师的水墨花鸟画

高　波

云南大学艺术与设计学院美术系国画讲师

要评价极喜欢的人或物是极难的，因为一见如故、情投意合本不需要什么理由。就如我欣赏寇老师的画，几乎全凭直觉。我不愿意用一种普世的评价套路去品评寇老师的作品，因为真正美好的东西，如同春风过处所留下的绿，新而又鲜活。

寇老师的大写意花鸟画是可爱的。画面上生出的一片蓝或是一块红，映衬着几枝笑盈盈的花朵，自信而又明快，让人心生欢喜。画中小鸟一两只，憨态可掬，自得其乐。在寇老师的画中，难见妩媚的孔雀或是强健的雄鹰，因为在寇老师看来，"不就是画个鸟吗"！

寇老师的大写意花鸟画是高古的。一组梅、兰、竹、菊四君子，问世间有几人能与之一较高低。看寇老师画兰竹如见令狐冲舞独孤九剑：从容不迫、潇洒倜傥。在大开大合中另辟蹊径，画笔所到之处既在情理之中又出意料之外，观其画者无不拍手称道，大谓快哉！

寇老师的大写意花鸟画是多情的。寇老师对于水墨花鸟的痴情可从他的新书之名"与花同乐"中可见一斑。寇老师所言"与花同乐"，并非利用绘画语言去讨好自然或是博得一个雅俗共赏之美名，而是抛弃知识、美学理论或是巧密技法，用最朴素的眼睛和心灵去和自然对话，用恰似稚拙的双手涂抹花开花谢、鸡鸣胶胶。情至深处缘亦随，

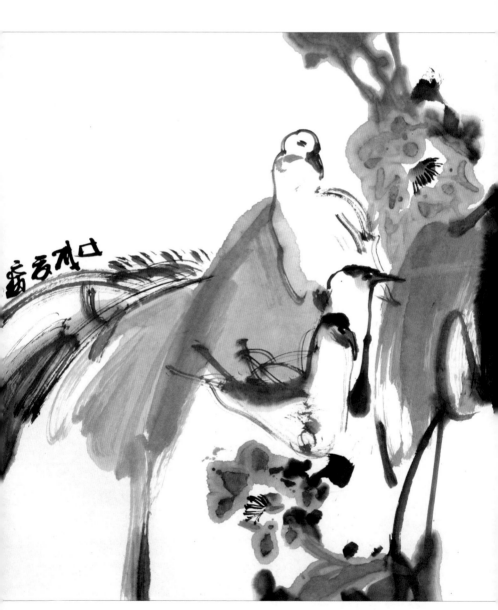

花鸟　63cm×68cm　2018 年

寇老师的画不为抒情却情深满满，唯有缘人方可体会。

古人云：画如其人。能画出天真烂漫之画的，必是天真可爱之人。能画出高古雄奇之画的，必是风流旷逸之士。品画，品人也。文末，借用李森老师的一句话来评寇老师其人其画：英雄义、儿女情、般若心。

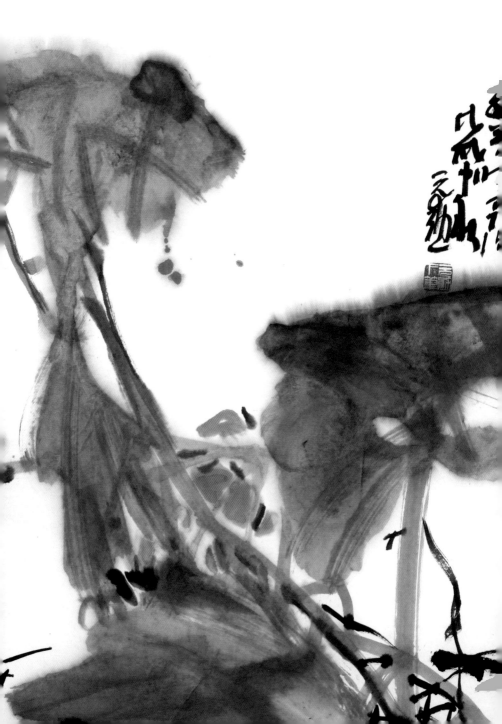

玉骨那愁瘴雾，冰姿自有仙风
——记寇元勋老师之艺术

胡 倗
《中国书法》编辑

"雨洗东坡月色清，市人行尽野人行。"这是苏轼的诗句。东坡本不是什么风景绝胜的地方，但是雨水洗净东坡，此时的夜晚也变得更加的清澈，街市的人群都散尽，来往的都是这村野之人。尘垢被雨水洗净，夜换来了繁华以后的平静，这也许就是苏轼所代表的大部分文人的一点追求或者期许吧！寇老师在他的绘画旅途中也有过无数的风雨，外在的环境、自身的身体都曾为他的绘画事业带来过许多阻碍。但是他就如苏轼一般，经历并不是为了消磨自己的意志，而是创发生气。东坡的月色之清，也正是因为在雨洗之后，万物澡洗一新，夜月银光拂射，行人散尽，少了纷扰，多了情调。老师画至今日，已然呈现出他独有的气象。老师的为人与作画也就如苏轼所言的这般意境，少了浮华，洗净了尘垢，越来越清明。

老师盛名无由我在此述说，但是对于老师的艺术必可以述说一番。老师于绘画花鸟、人物、山水都有很高的造诣，曾有幸伴随左右，得老师指导，故而对于其绘画，我应该是算得上较熟悉的，且心意相投，很多时候不言而能明白各自的意思。老师为人豪放，所以在绘画上对于海派比较推崇，曾经在任伯年、吴昌硕的绘画上下过不少工夫。任伯年好似天女弄姿，吴昌硕犹如古佛端坐。老师合二者之

长，寓清逸于厚重之中，且不失潇洒豪放之意。当然这都不是有意而为之，而是多少年来对于绘画的认识，功夫的练就与个人心性的契合所迸发的一种艺术情绪，情绪是可以控制的，但不是被改变，被改变的艺术情绪就是会产生违心之作，就不是与心灵的契合之作。曾常与寇老师一起喝茶聊天，我会品茶就是从寇老师那儿学得的，我们的话题一般都是书法、绘画之事。几乎所有画画的人都会在说画画要画出自己的内心情感，这话似乎很对，但是内心情感与画面的关系是怎样的？这是可以好好探讨的。老师喜欢用一个词"与花同乐"，我们在他的作品上经常能看到他以此题款。"与花同乐"就是一种契合，庄子曾有濠梁之辩，在此花有无喜乐，也是不可得知，但是作为艺术家，对于世间的事物必然是有一定的理解。老师对于是事物的理解，就是"我心即是诸象"，很有佛法的意味。曾见一组花鸟，老师自题道："虚拟成态意象无边，得之象外与花同乐。"世间事物由"我心"而显现，不论这种思考成立不成立，我只当这是成就我艺术的一个根本，对于他人而言，"我心"未必是真实，但是对于"我心"的呈现，以及"我心"是无边无际的，因为在看待一个事物的时候，你确实真的很难确定这事物的真实性，因为事物包含的面太多而难以想象，那么这"意象"的产生是因为这个事物而有我心的显现，而老师的心就是所见之花与心之同乐。

　　"与花同乐"的喜悦不是一种物理知识的喜悦，而是精神、性情的喜悦。老师下笔的瞬间表现出的是自己内心的喜悦，而对于物象而言只是借用了一个形状而已。但是这个形状传递着画家与事物之间的关系，不是肆意地涂抹，更不是小心翼翼地描摹，而阐述着画家内心因物而生的意象。老师的每张画都在阐述内心，同时也是在被事物感染，然后以几十年的笔墨功夫，几十年来对于先贤的体悟，对于自

然万有的体悟，才画出了这许多的得意之作。然而，"此欢能有几人知？对酒逢花不饮，待何时？"越是伟大的创造越少人能识得，多少人家中放着"龙飞凤舞"式的书法、"大红大绿"大牡丹等，各种行画，媚俗之作，我们只能叹息，同时也努力、挣扎着想去改变点什么。但是艺术欣赏终究有赖于一定的知识背景，有赖于艺术家的担当与气节，所以我们至少不能降低对自己的要求，用自己的努力去创作好的作品，去感染更多人。关于老师的人品气节我曾有文谈论过，老师功深德厚，这也是老师今天绘画成就的一个重要的基础，没有随波逐流，有自己的向往，所以必然会为更多的有识之士所见，正所谓"玉骨那愁瘴雾，冰姿自有仙风"。同时，也期望着"与花同乐，花满人间"。

己亥正月下澣 胡佣 于京华

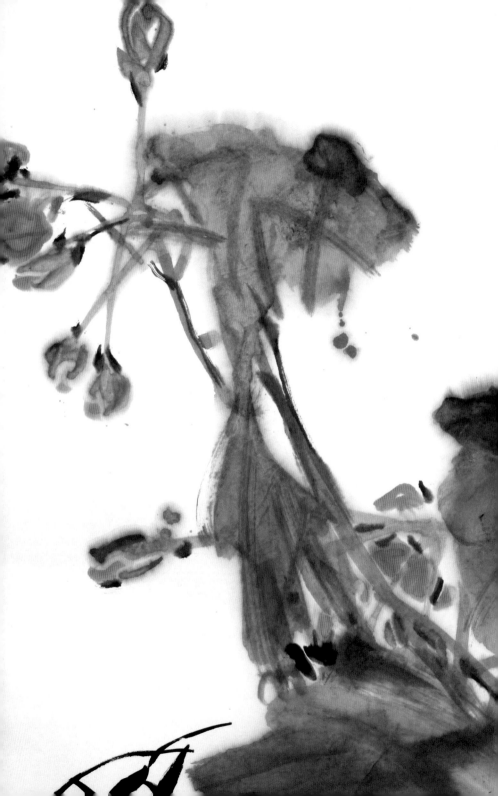

寇元勋：画家要讲自己的故事

吴若木

云南大学昌新国际艺术学院教师

走进寇老师的画室，入眼是清爽的绿植和小半画桌的太阳光。昆明的冬天，窗外的太阳随分南倾。寇老师正坐在靠窗缘的藤椅上，背着光和几个学生聊天，太阳光笼罩了他的上半身。空间环绕两个偌大的书柜，占了一面墙，整个空间的设计错落有致，异趣横生。墙上挂着寇老师最新的绘画作品，画面中红、黄、蓝、白、绿，五彩杂陈，不但不觉得华丽，反而感觉有一种源于生活、高于生活的久违了的绚烂大美，……一切都"玩"得那么雅致、那么滋润。

"回过头来看自己的作品，的确会感觉到当年自己在画风上的转变。但在当时，只觉得一切都是顺其自然的，所有的转变只不过是水到渠成。"寇老师轻描淡写的总结很出人意料，然而如果根据当时客观环境的改变以及画家的成长过程，也就顺理成章了。

水到渠成中的这条"渠"是不会无缘无故地产生的，聊到创作方向，寇老师很激动："我的画在色彩上给人印象深刻，这一点带给我很大的愉悦和满足。"出生于大理的他小时候常常自己画画，白纸、小学练习本、马粪纸、牛皮纸、纸烟壳旧报纸，不管什么纸拿来就画。中国画的大写意是他的脑电图和心电图，寇老师对艺术的思考从来没有停止过，对艺术的理解也与日俱新。

　　寇老师花鸟画的传统观实际上是一种体悟与实践型的传统观，也是一种顺应时代、敢于创新的传统观。对于我们，则可以从中看到中国画教学与研究的新角度，并且是具有当代学术属性的角度。他的作品表现了一种抽象的虚无和实相的调和。他在创作形式上虽然固守了中国绘画的传统，但在创作的内容上却颇具现代性。实际上是采用了传统的中国画技法来反映现代人的思维定式，并且能够穿越历史精神的视线，直达世界的本真。在寇老师的作品中展现的是个人化的瞬间个性表达，以及与众不同的睿智、精巧和优雅。虽然感性和理性是两个极端，但是透过寇老师运用艺术的技巧灌注真情实感，理性和感性达到了合二为一的境界。

　　"想突破，那是当今水墨花鸟画家一起迸发出的强烈念头。每个画家都有自己鲜明的个性，这一点，21 世纪以后，艺术家要讲自己的故事，不能重复讲别人的故事，这个故事要精彩有序。"的确，在那个以追求共性为荣、以炫耀个性为耻的年代，谁都不会想过让某些元素和色彩成为自己的"标签"。而这个开放的时代成全了一种契机，他们有了树立个性的想法，并为之努力。"一旦开始追求个性，画坛就真正迎来了百花齐放的时期。"寇老师就在这股洪流中，埋头沉醉于创作所有自己想表达的东西。近期他又有一些新的水墨体验，"很写意，也有很多主观的感情在其中。能够这么直抒胸臆地发挥，这在之前的创作中是很难得的。"

　　就像掌握了魔术的奥秘一样，从 1985 年开始，寇老师就为画坛源源不断地贡献出他从容而神奇的作品。我们惊异于他极为充沛并且永远处于青春状态的创造活力，但这是他用如采蜜之蜂般长期勤勉的感受孕育出来的情感与精神的结晶。他身居昆明，感受着现代生活的景观与现代文化的气息，他努力把这种感受变为笔下作品视觉上的新

颖与生动。他的作品首先在结构上是大胆而独特的，甚至是超越性的，在二维平面上做足了展开的空间文章。他在笔墨上则是百炼提纯、万取一收的，极为感性的线条超逸出对物象的描绘，成为近乎抽象的语言。由于画面整体上的疏朗，线条由此得到淋漓尽致地展示魅力的空间，轻敷微染出来的色泽也清晰如许，传达出别致的现代美感。

对于墨色的控制，寇老师习惯用润泽的笔法来表现情绪的起伏和事物的质感。羊毫笔饱含水分的特质就要比狼毫的硬朗更具表现力，水分就好比是笔法的灵魂，让画面显得生动而富于变化。即使在运用枯笔时，寇老师也会用湿润的羊毫笔来描绘枯笔的转折。枯笔结合大面积的润泽的笔法来簇拥它，使整个画面生动起来。此时，"水"就成为一种能够活化色彩与机理的一种调和剂，在这个千变万化的介质的作用之下，墨色才有了情绪，而带有水分的墨色在交融和留白的过程中，成就了画面的感染力，也将个人化的细微情绪通过水墨传达给观者。

寇老师所画的墨色无论浓淡，皆光华焕发，毫无晦滞的感觉，五色俱分。他的用色多为淡彩，也就是由多种颜料调出来的高级灰。谢赫的"随类赋彩"其实是随物象给画家带来的主观感受去上颜色，他用色，无须要像宋人那样"认桃无绿叶，辨杏有青枝"，他只要意到，神即到。墨与色相辅相生，精妙不可言。

对于过去的成绩，寇老师更多看重的是它为社会而非个人带来的影响，"我有责任将我的学生领进门，开阔他们的眼界，我要求他们的审美有高度，画出富有民族内涵的东西。于我个人的艺术发展而言，要更多地通过对中国绘画的理解和把控提高自我的艺术修养，从绘画的角度来展现我的艺术才能。"享受绘画之美是动力，弘扬民族文化是压力。寇老师也不停地在艺术环境里找到了平衡点，不急于辩驳和求证，只是遵循着艺术本身的客观规律，不骄不躁、目标坚定地前行。

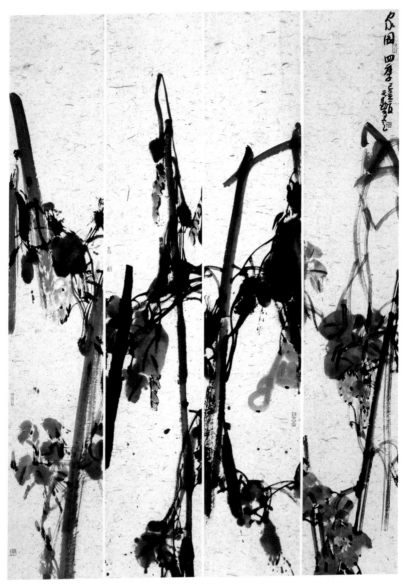

《家园四季》　240cm×180cm　2019 年

作者简介

寇元勋

　　白族，1963年生于云南剑川。现为云南大学艺术与设计学院教授、中国画硕士研究生导师，全国艺术专业学位研究生教育指导委员会美术分委会委员，国家艺术基金专家库评审专家，云南省高级职称评审委员会委员，云南大学高级职称评审委员会委员，中国美术家协会会员，云南省美术家协会中国画艺委会副主任，昆明市文史馆馆员，云南省书法家协会理事，大理心元书画院院长，《美术家》《翰墨藏真》杂志编委。出版专著《中国水墨画源流审美表现》《中国近现代名家画集·寇元勋》等十余本书画作品集。曾被中国美术家协会授予"民族杰出美术家"称号，获国家人事部"当代中国画杰出人才奖"等多种奖项。2017年入选由国家画院主办的新中国美术家系列展—云南省中国画作品展。